劉巨德
素描集

當代中國畫家

吉林美術出版社

畫家小傳

劉巨德：中國美術家協會會員，中央工藝美術學院副教授。

1946年12月17日出生于内蒙古商都縣唐頭營村。1965年就讀于中央工藝美術學院陶瓷美術系，畢業後在昆明雲南人民出版社任美術編輯。1979年攻讀中央工藝美術學院龐薰琴教授研究生，研學中國傳統裝飾藝術與西方現代藝術之比較。畢業後留校任教至今。

劉巨德在藝術成長的過程中，深受中央工藝美術學院龐薰琴、吳冠中等老一輩藝術家的影響，他潛心研究東西方藝術的比較與結合，注重藝術真性的純净性和藝術語言的微妙與微茫。他把中國傳統裝飾藝術與西方現代藝術移植于中國水墨畫，其作品被吳冠中教授稱爲″中國畫珍貴的新品種″。

純净的素描（代序）

受業于前輩藝術家龐薰琹、吳冠中的劉巨德，多年來在從事平面設計教學的同時，一直致力于素描、油畫和水墨畫的創作。同于他在攻讀中央工藝美術學院研究生時，研究的主題是中國傳統裝飾藝術與西方現代藝術的比較，這對他後來的繪畫風格的形成有着直接的影響。在他的作品中，東西方藝術的自然默契，已不再使我們感到牽强而尷尬，從而形成一種新的藝術品格。　廖

本集中的72幅素描作品，描述了他的藝術觀念與創作的變遷史，從早期偏重于放縱的筆融、結實的構成、無拘無束的心態，逐漸演化到對人性的强調、老老實實的畫法；從一揮而就、瞬間抓拍的肖像，到精磨細刻的人體和"靈魂附體"的静物，劉巨德的素描充分展現了純净的藝術真性和微妙的藝術語言，令觀者久久不能忘懷。

這些素描作品，大多數是用木炭條或炭筆來完成的，極個別是用鉛筆或圓珠筆畫的，他對木炭的偏愛可能與素描的中國畫用筆效果有關。那種大刀闊斧、准確到位的筆法，確實讓人感到啞口無言，進而拍案叫好。劉巨德一向尊重傳統，對傳統中國畫的一招一式傳習于心，歷經千年不衰的國畫用筆如果没有一定的優處，是很難傳唱千古的。劉巨德以厚實的功底抓住了這一點施展在他的素描作品中，從容不迫地畫出了國畫用筆的風格，畫出了東方文化的品質。

沉默寡言的劉巨德，虔誠地抱着宗教般的藝術信條，走上了藝術的精神祭壇。用素描的語言述説着自己對藝術的愛心和忠心，正如他所説的"從中可以感到生的忘我和魂的默契"。他的天性決定了作爲藝術家所必備的心理素質，他的成熟則來自對心靈的天真、對藝術的真誠，不可言語的藝術悟性便猶然而來。與"人到中年"不相符的天真和真誠，却是他的作品中藝術魅力的不盡源泉。當然，這裏僅僅用靈性和悟性來解釋藝術的創作原動力時，就象牛頓解釋不了物體運動的原動力，而不得不拉出"上帝"的招牌來掩人耳目一樣。任何對藝術的神秘化理解都將成爲形而上的"神學"，不能真正解决藝術的實質性問題。生活是具體的、現實的，來自生活的藝術最終還是歸于具體的、現實的創作。

這位來自内蒙古草原南部邊緣村落的藝術家，從小就和家鄉土地上的生活結下終身的姻緣，在這本素描集中選入的"土豆"、"公羊"、"沙窩窩的少女"無不被打上了故土的印迹。劉巨德講過他七歲時隨母親上山收土豆的情景，月光下的狼嚎聲中，他赤脚站在山野的土豆地裏，聽着母親用石塊和鐵鍬的撞擊聲趕走夜間覓食的狼。這種有泪有苦的童年記憶，使他每當看見土豆，望着它那被土地沙石擠得變形的身軀和土渾渾的面容，倍感心暖。劉巨德苦苦地用他的水墨和素描畫

着故鄉的土豆,怎能畫不出情感和靈悟。生命的過程便是他的生活,生活和藝術則是支撐他生命的兩大柱石。

　　"無風不起浪",他內心藝術活動的波瀾起伏,如果沒有生活的東風或西風又另當別樣。那些逃離生活的藝術家,既使"萬事具備",其創作仍欠東風,沒有風又如何飛得起風箏。描繪自己熟悉的土地、熟悉的面孔和朝夕相處的生活是劉巨德素描創作的主題。他長年以來,堅持不懈地勤畫備作,利用帶學生上課、下鄉或自己回內蒙老家的機會創作了一批數量可觀的素描作品,一方面為水墨畫創作打下了堅實的基礎,一方面素描作品本身以獨立的藝術面貌出現,擺在觀者的面前。其中,人體素描大多數是在課堂和學生一起畫出來的,邊教邊畫,甚至與學生探討交流。帶學生下鄉時則為土生土長的老百姓畫像,作品也顯得那麼樸實,有土味。

　　在表現形式上,劉巨德以不拘一格,降"大氣"于斯畫也的手法決定着作品風格,就象吳冠中先生所說的"他能調動素描、油彩、丙烯、水墨等技法與工具,他是個'雜家'。其實雜而不雜,各種創作樣式都統一在形式美中,他在不同品種不同樣式的造型工作中逐步發現形式美的普遍規律"。他時而用中國畫白描的筆法面對畫作,同時也汲取西方現代綫描的表現因素,時而簡約,時而精細,使每一條綫、每一筆畫游刃有余,達到疱丁解牛的意境。看似不經意的每條綫却擲地有聲,矯揉造作、刻意求工與其畫無緣,而更顯得真率、自然、質樸。人體素描着意于人類自身審美的表現,人像則反映了人物的鮮明個性與精神狀態,而作品"公羊"似乎也屬于肖像的風格,富于人性。素描在劉巨德手中,已不再是單純的習作性的"再現"藝術,而更多地成為關于生命與生活情節的"表現"藝術。

　　劉巨德是用素描表現着他純净的藝術心境。

<div style="text-align: right;">

曾輝

一九九二年五月

</div>

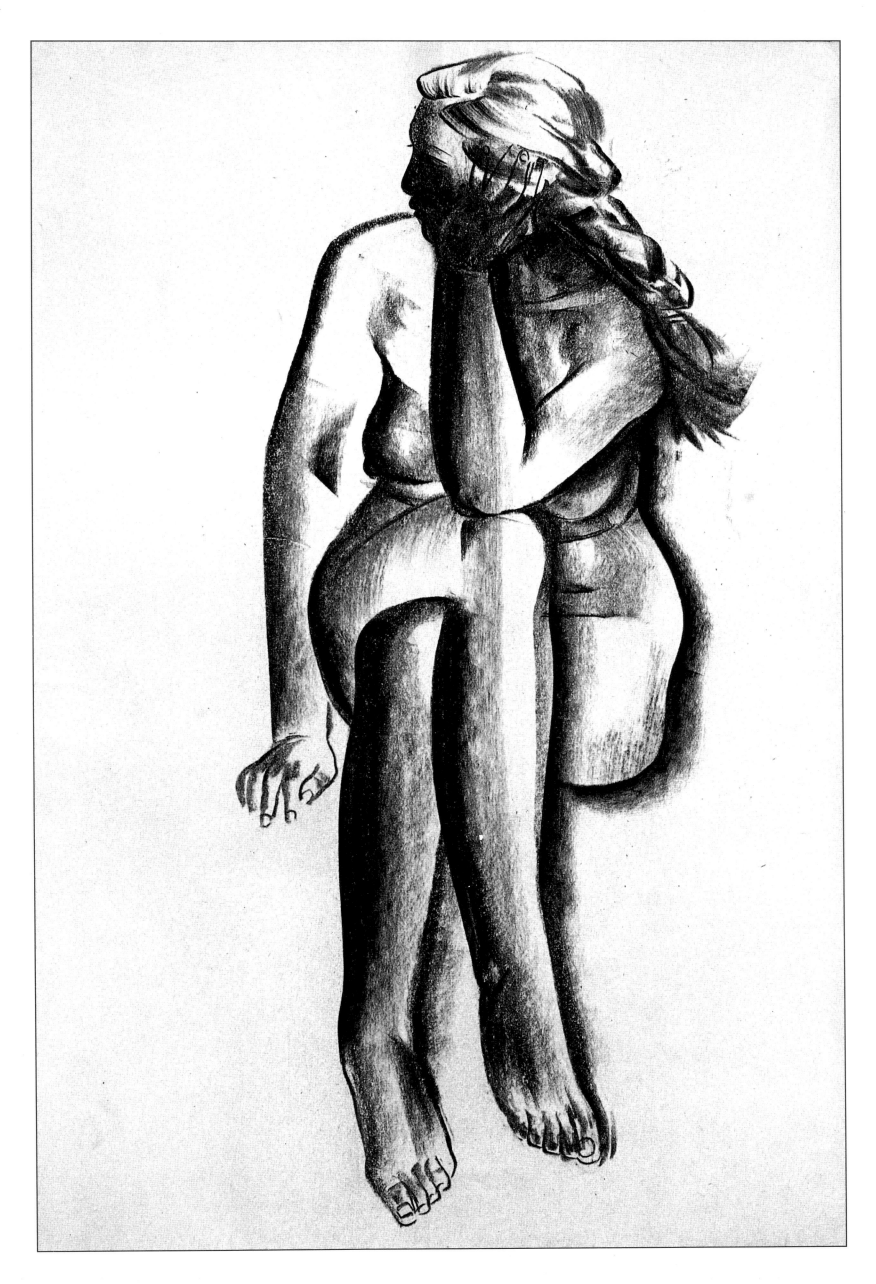

1、女人體

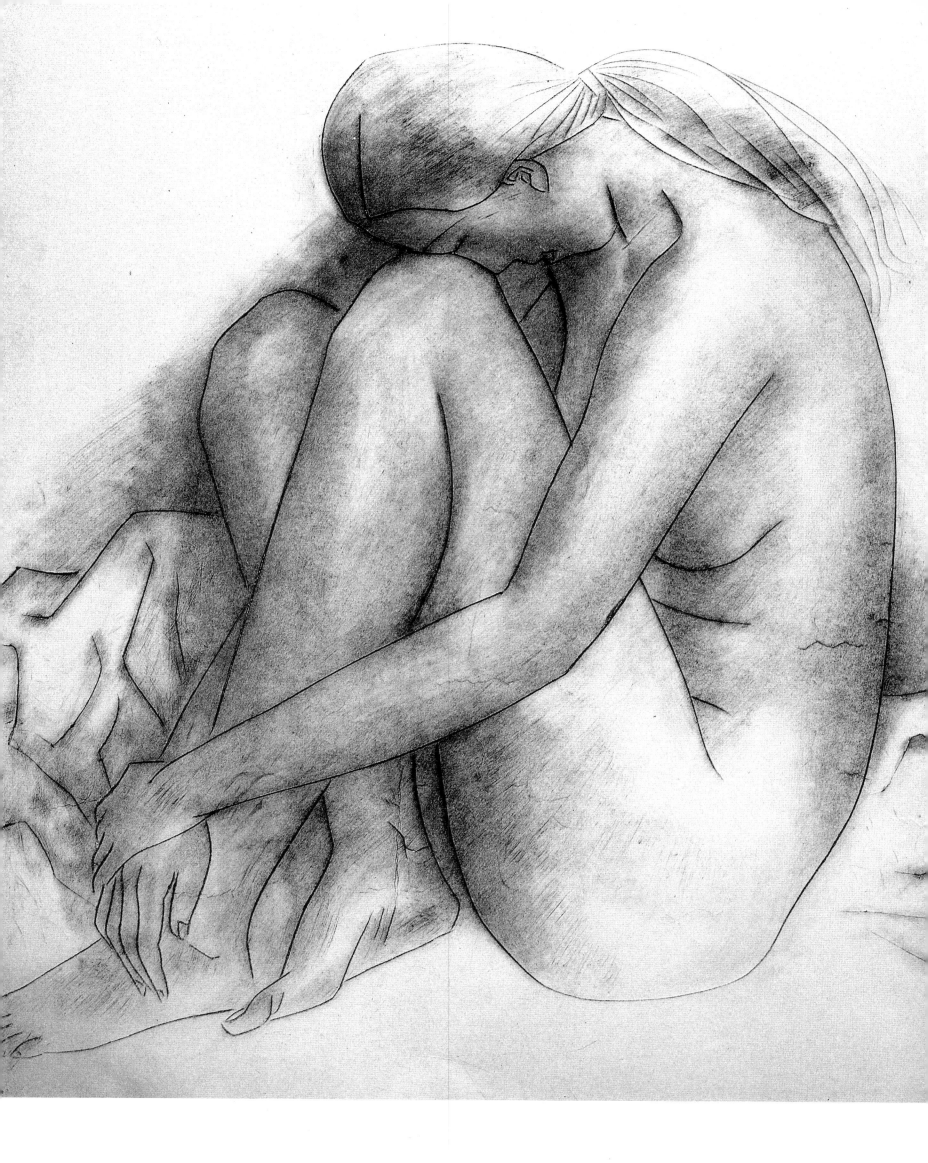

2. 女人體

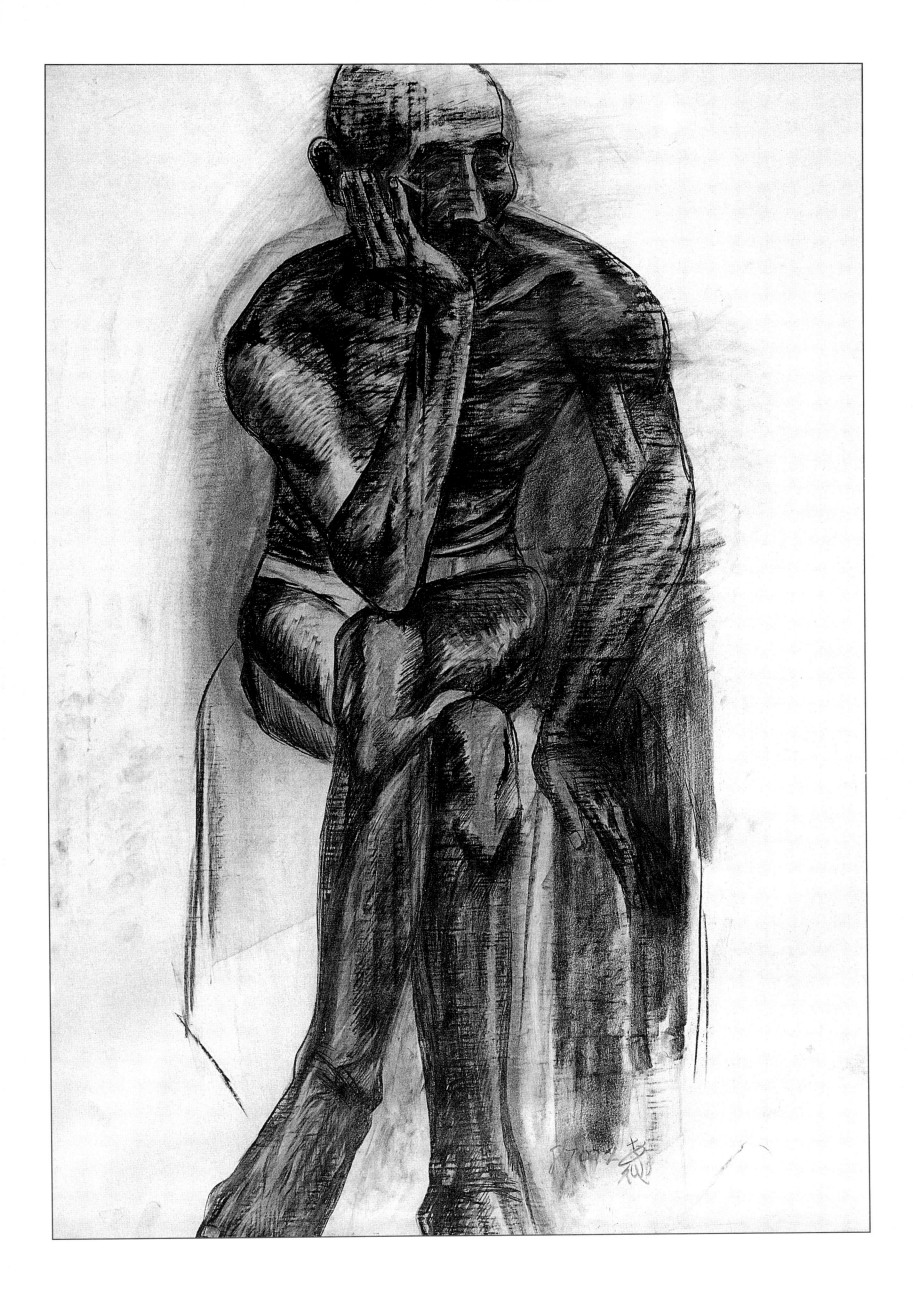

3、老人體

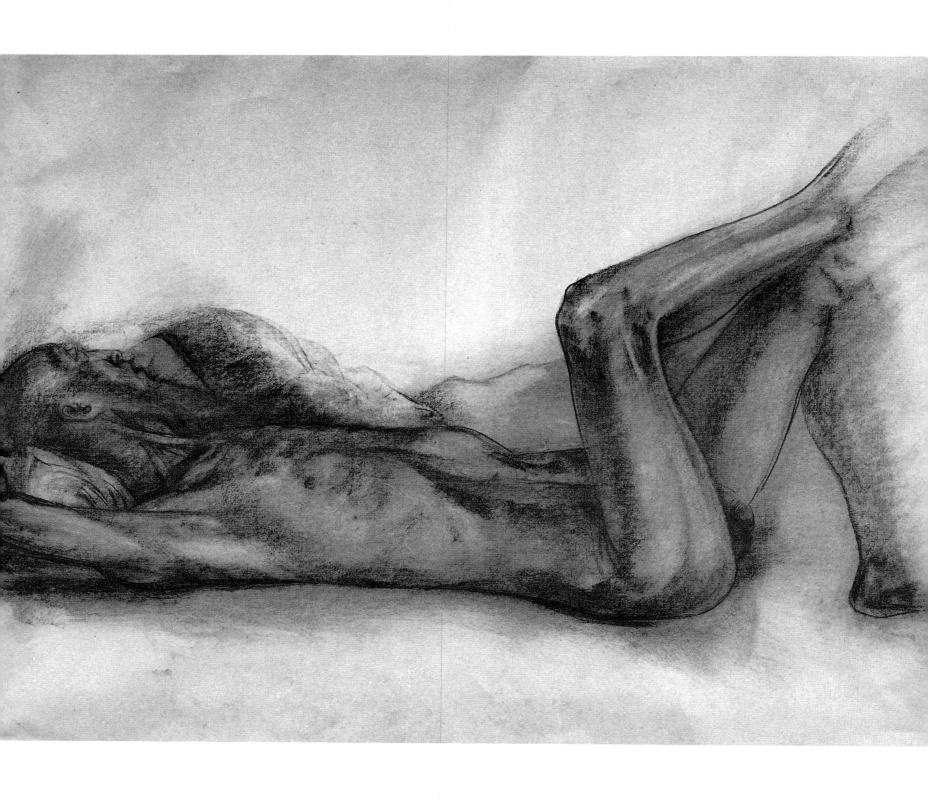

4、躺着的老人體

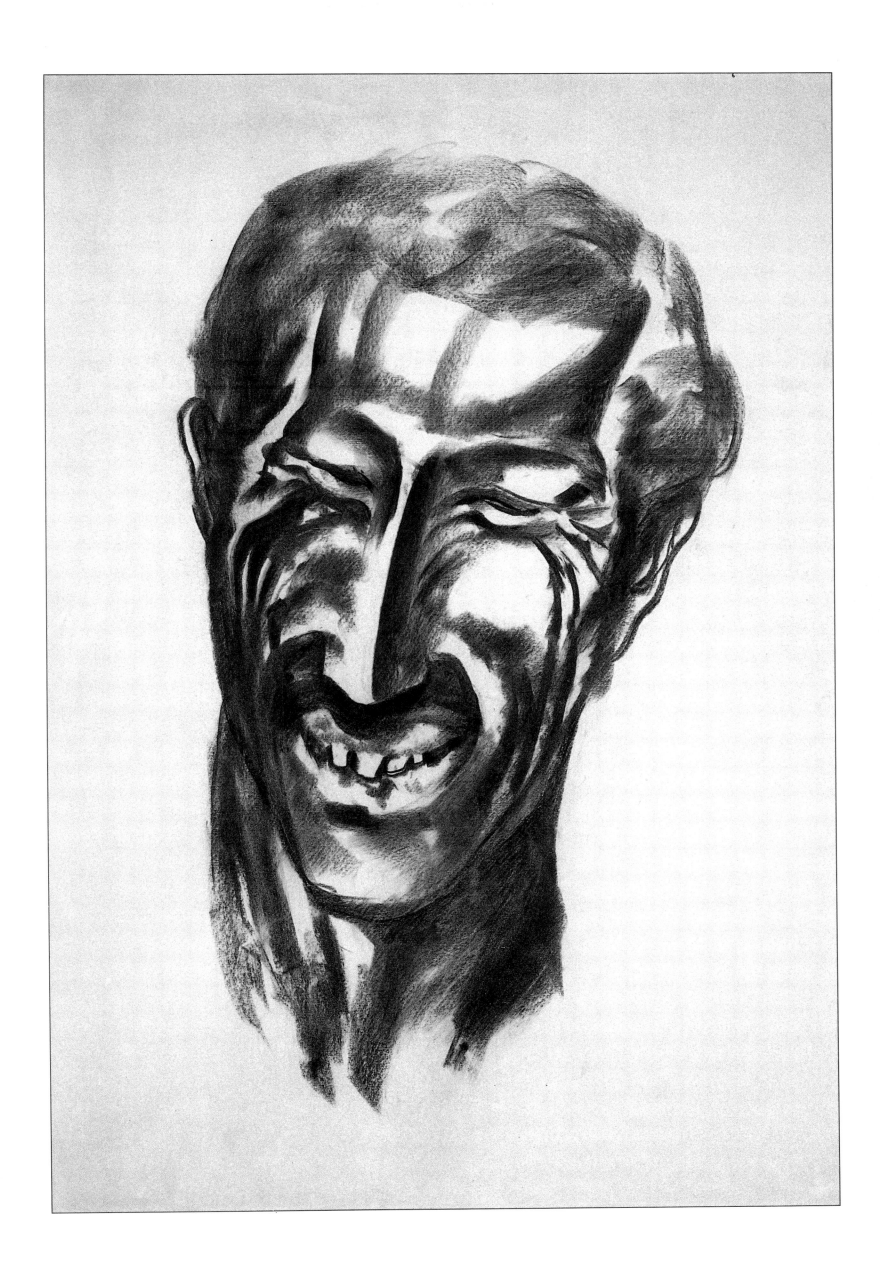

5、鐵匠

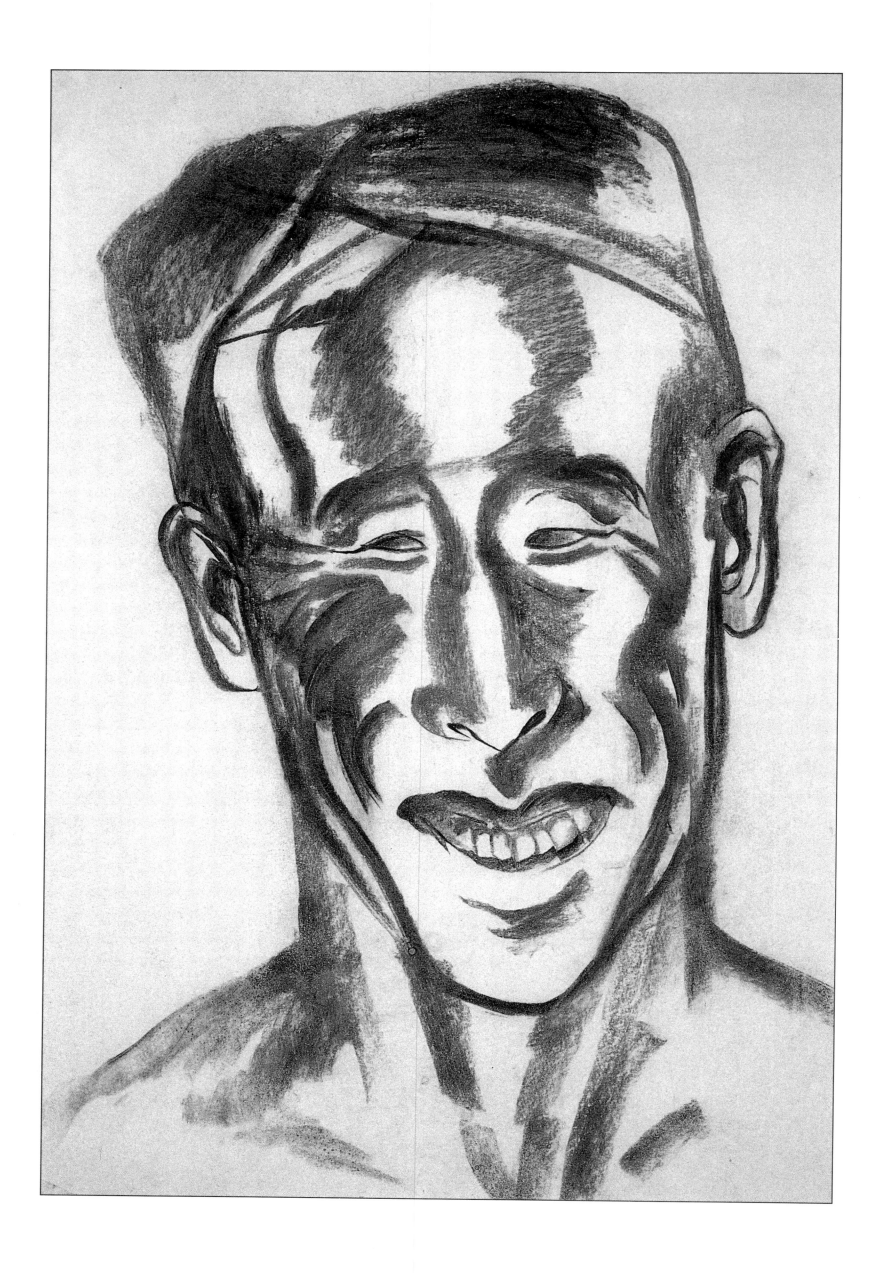

6、男人像

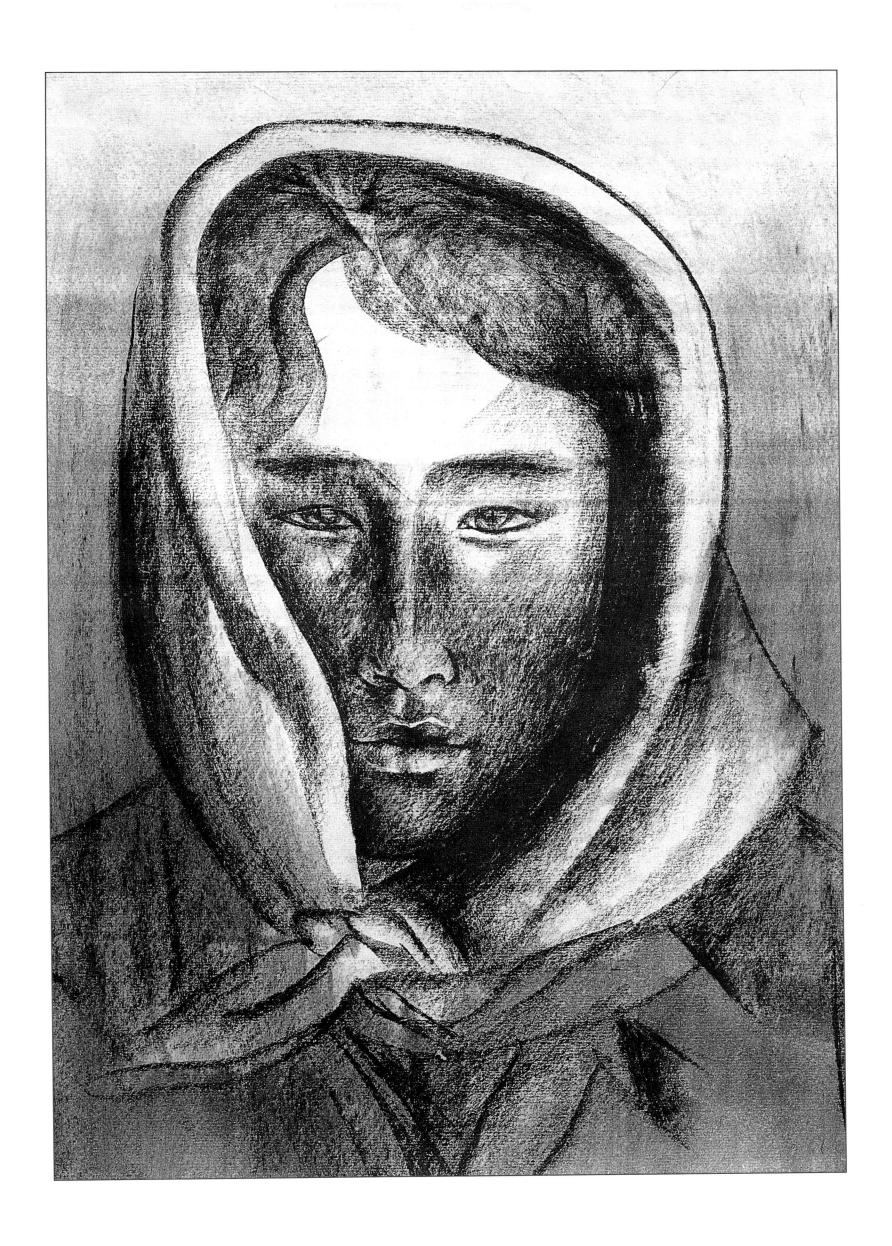

7、銀花

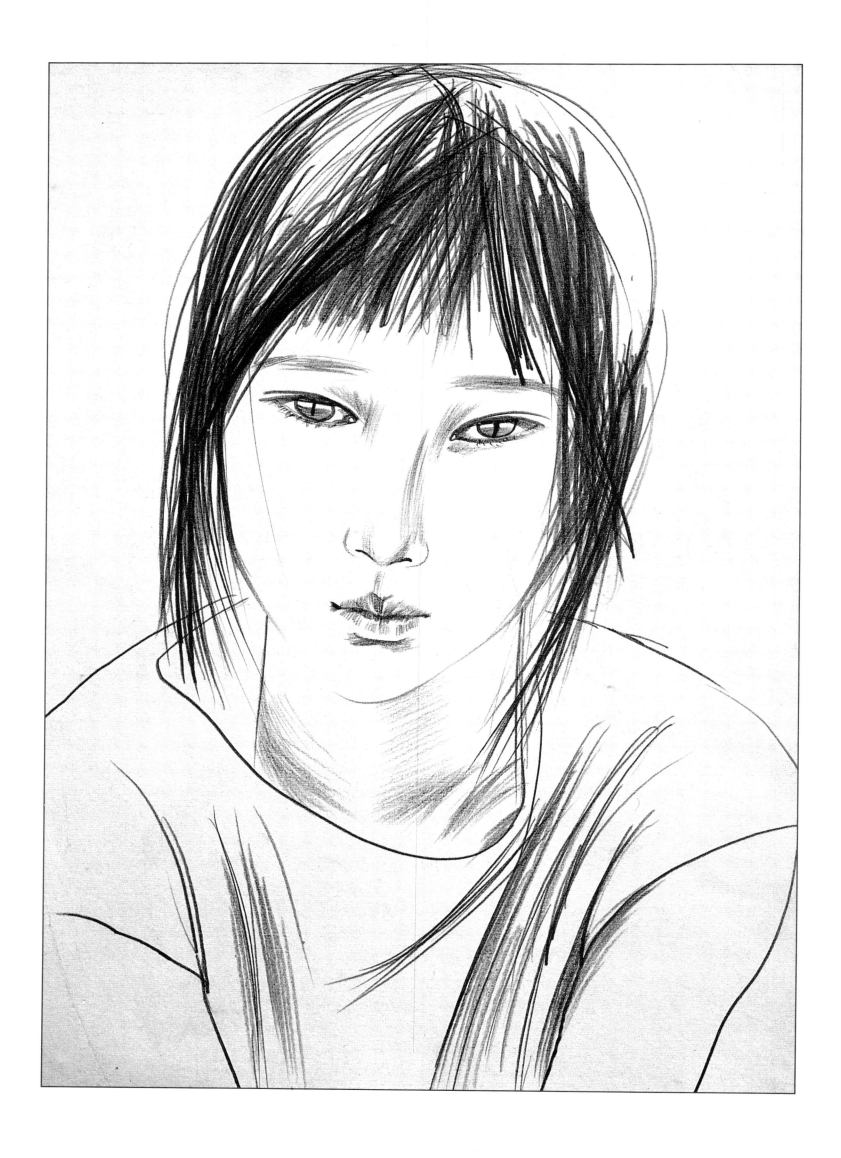

8、少女

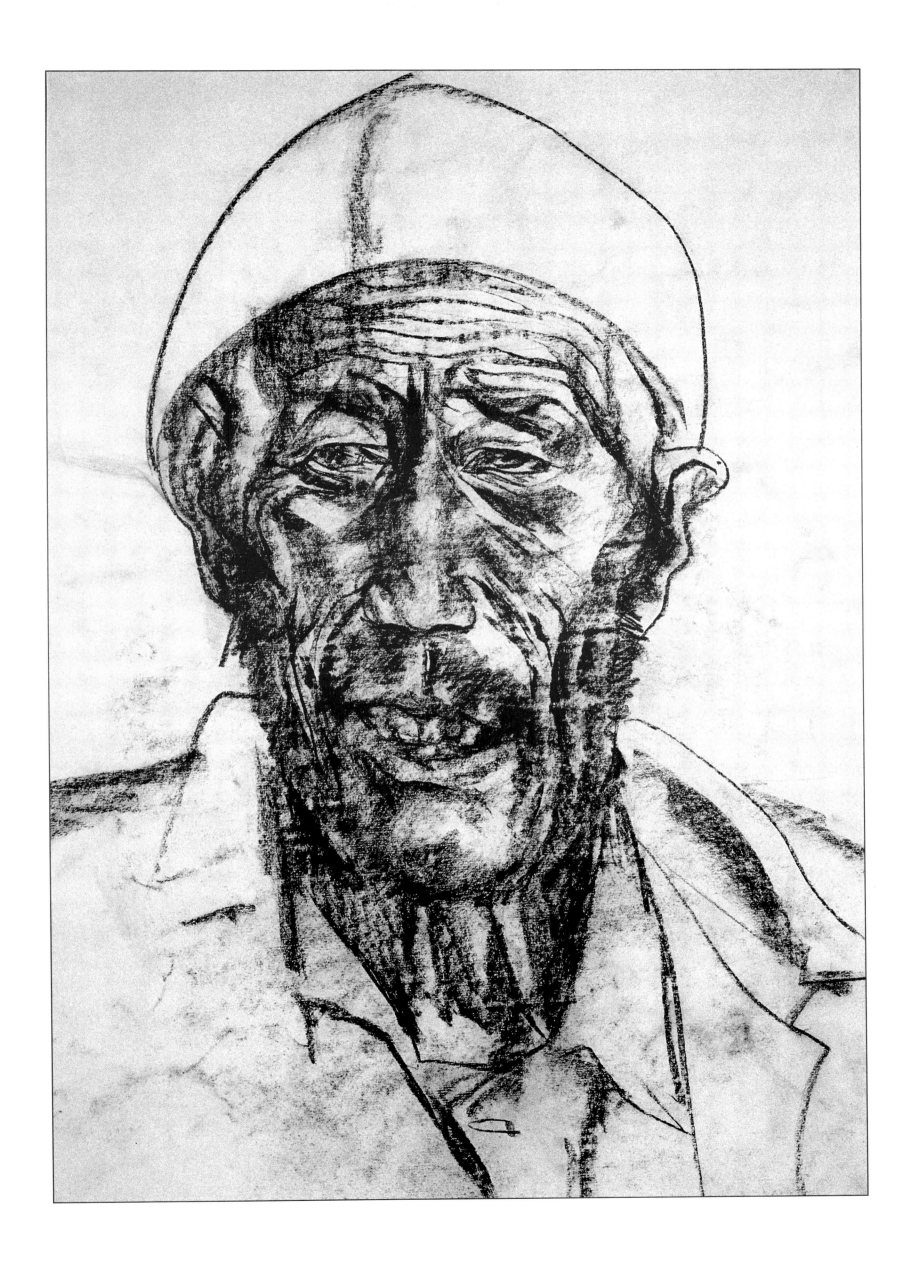

9、牛倌

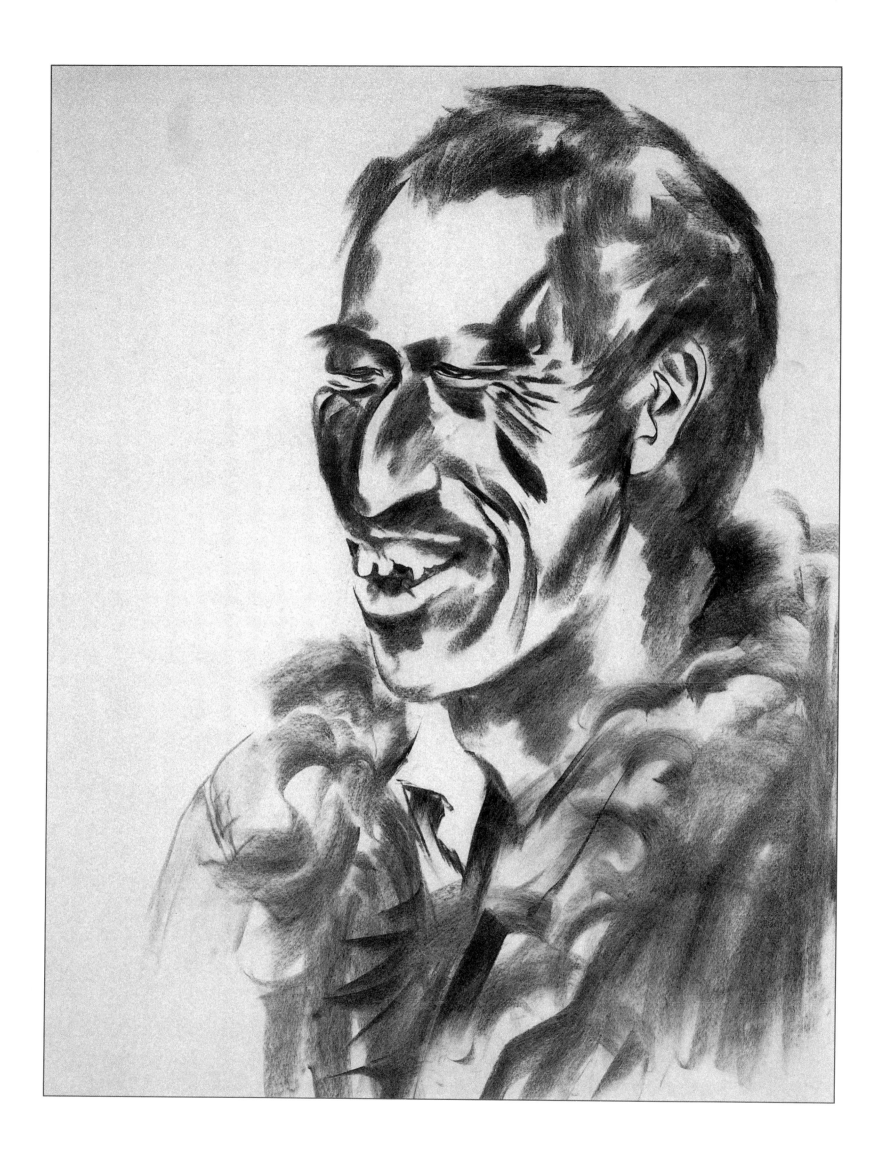

10、牧羊人

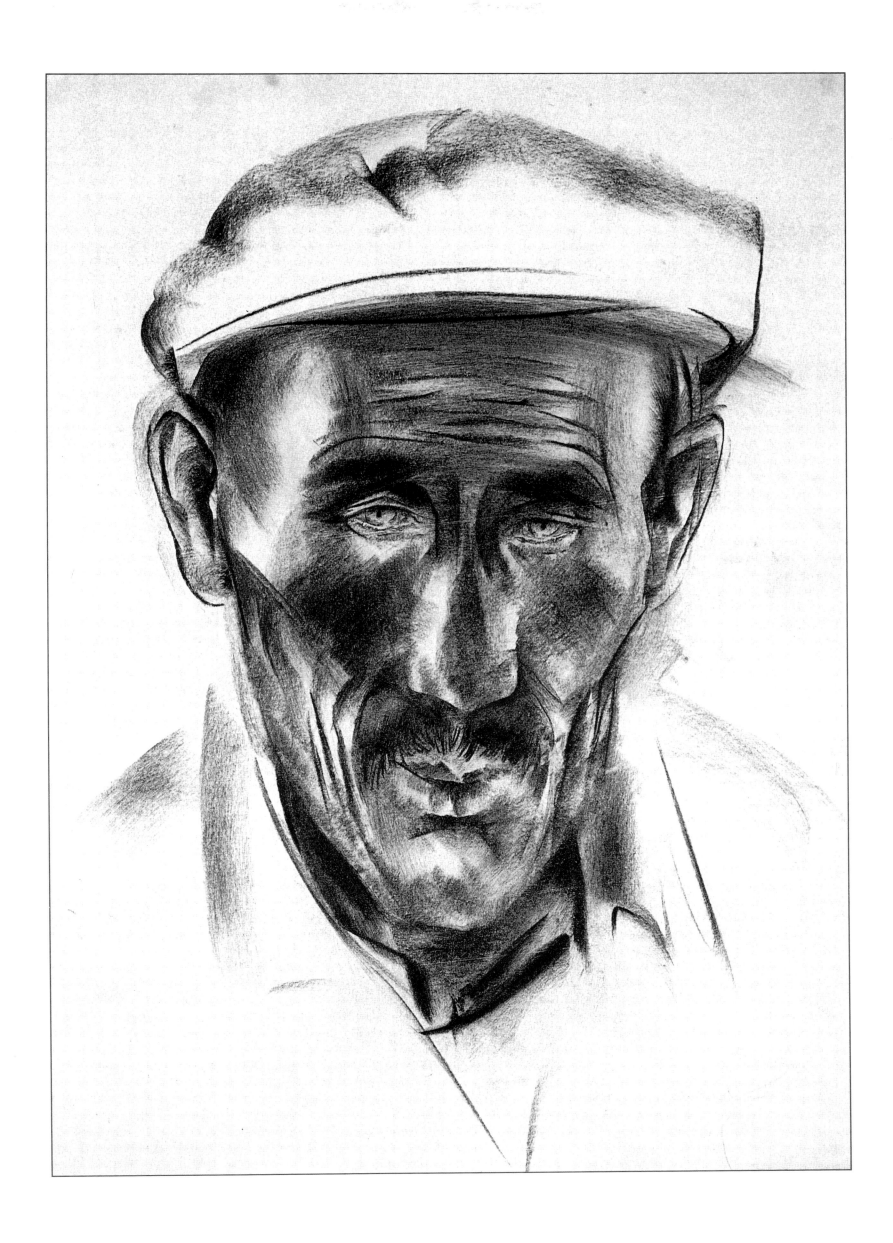

11、老農

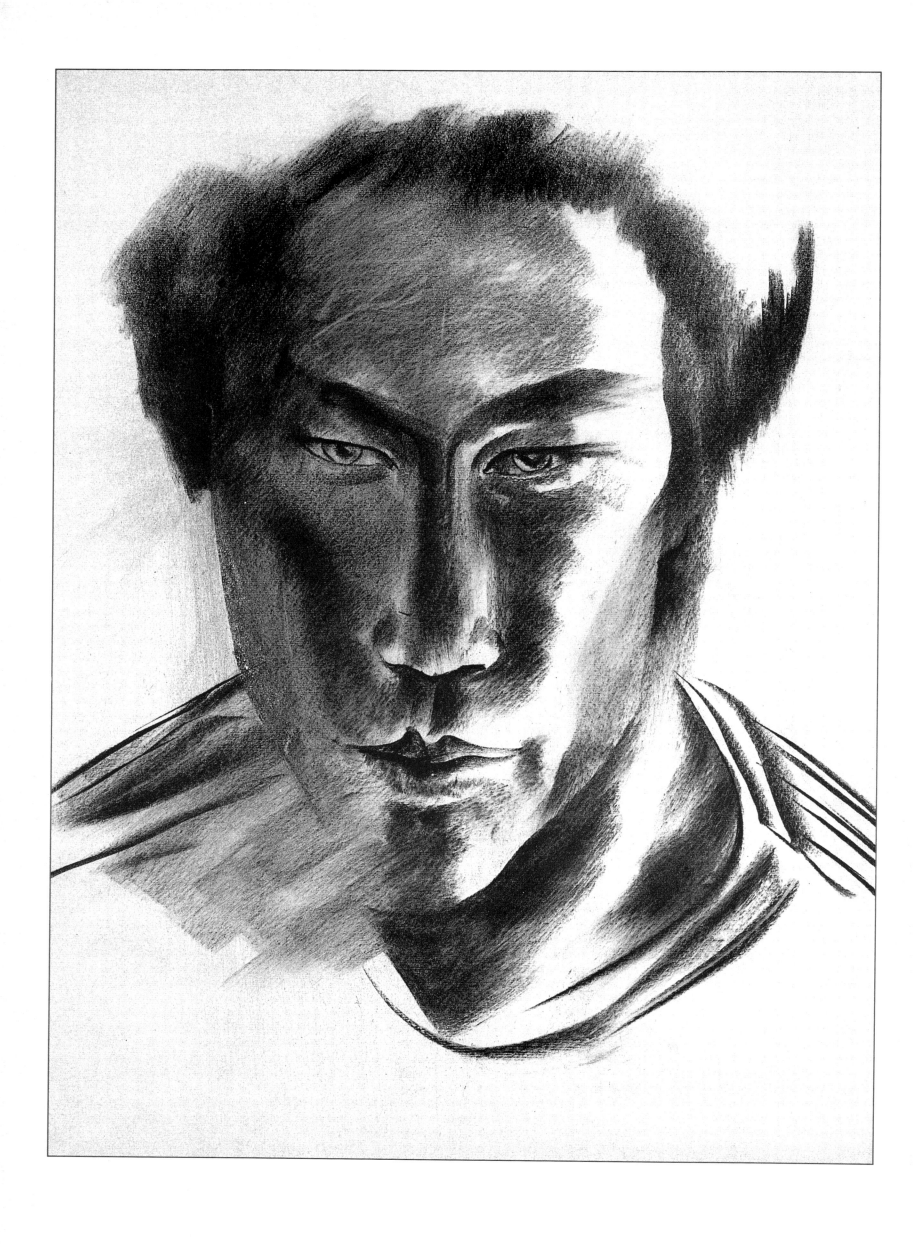

12、騎手　13、青年男人體

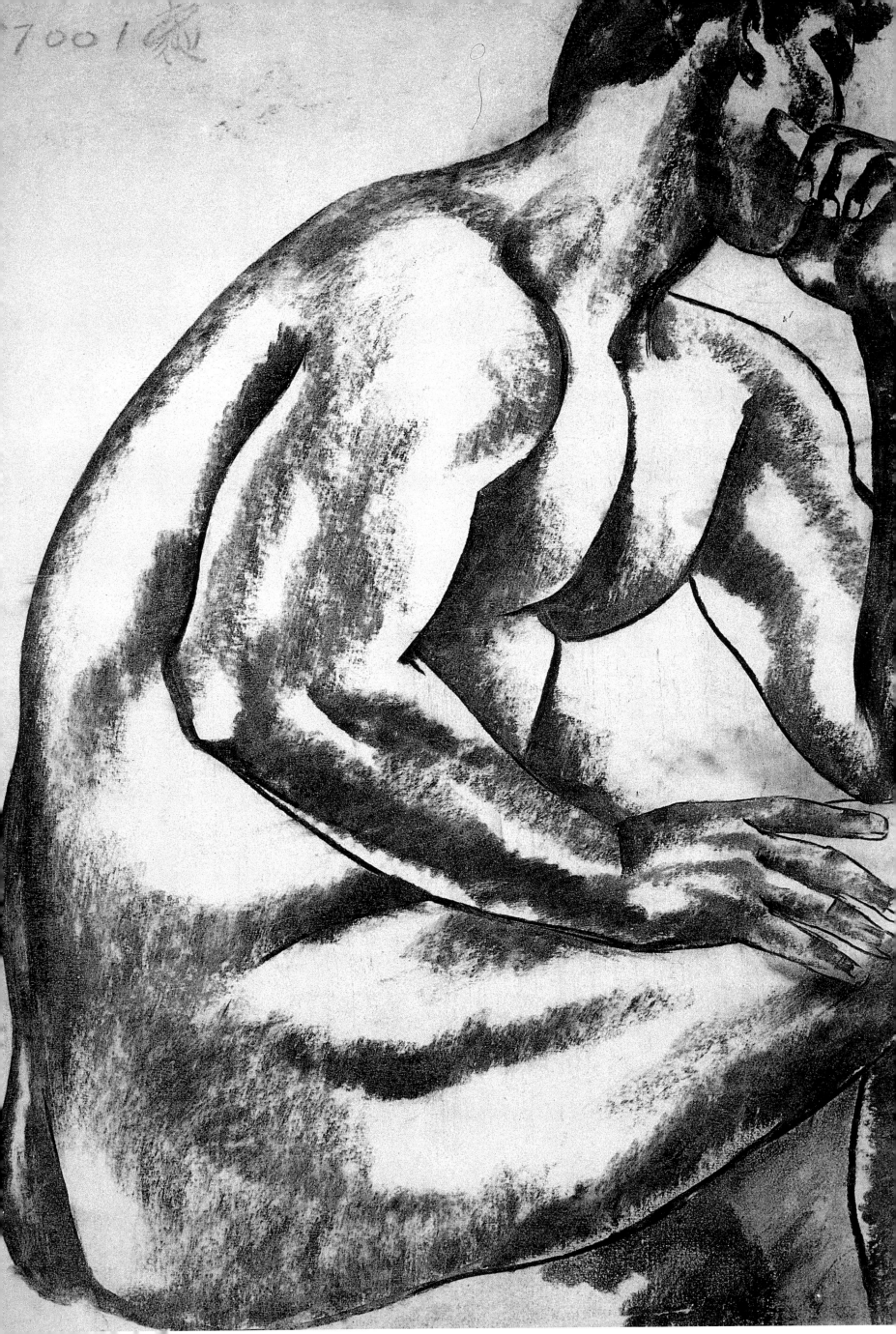

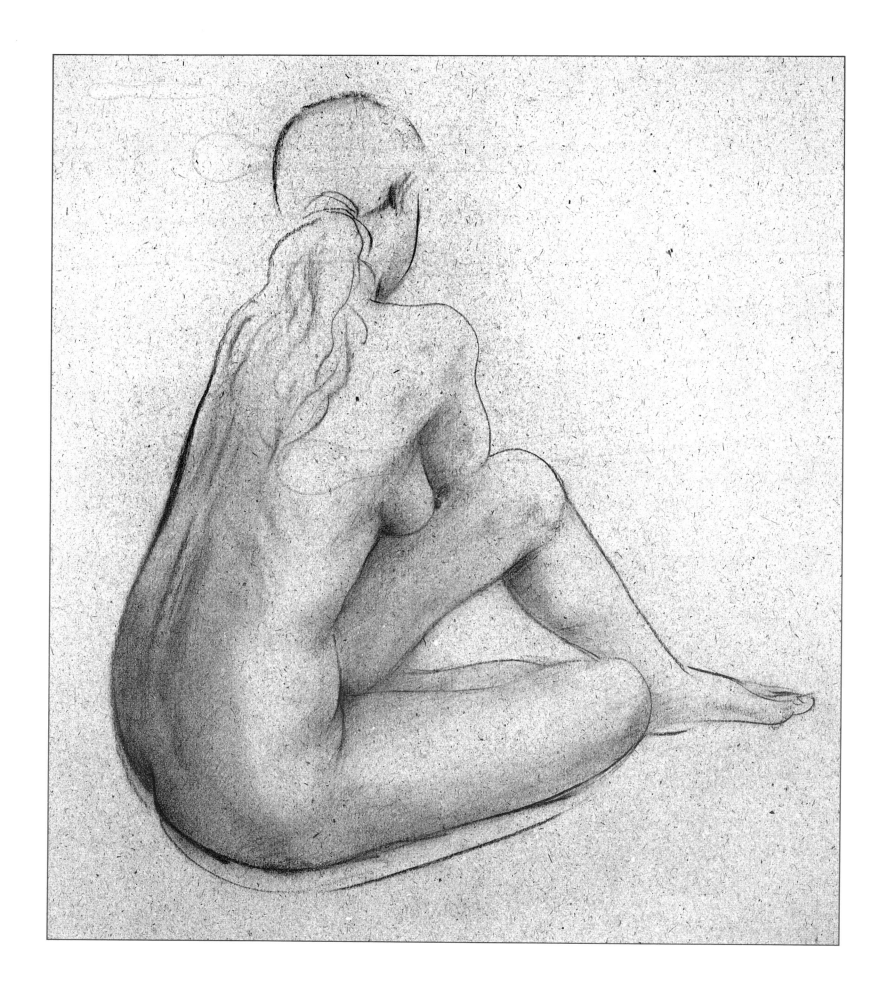

14、女人體

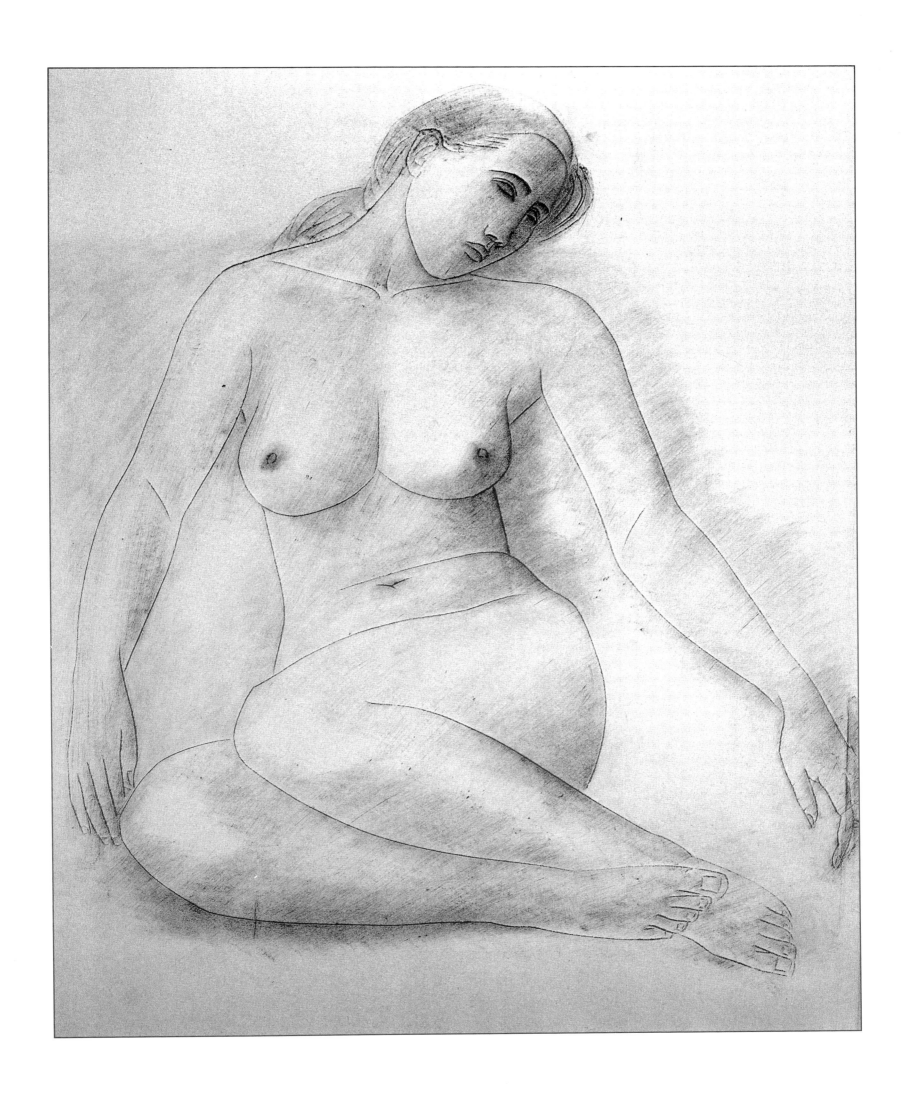

15、女人體

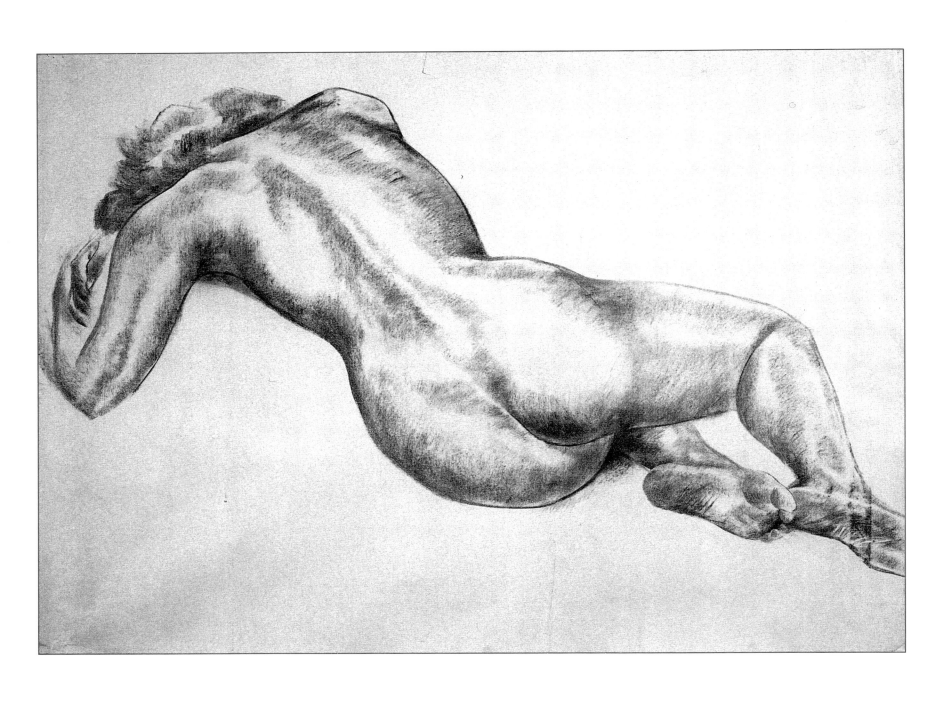

16、女人體

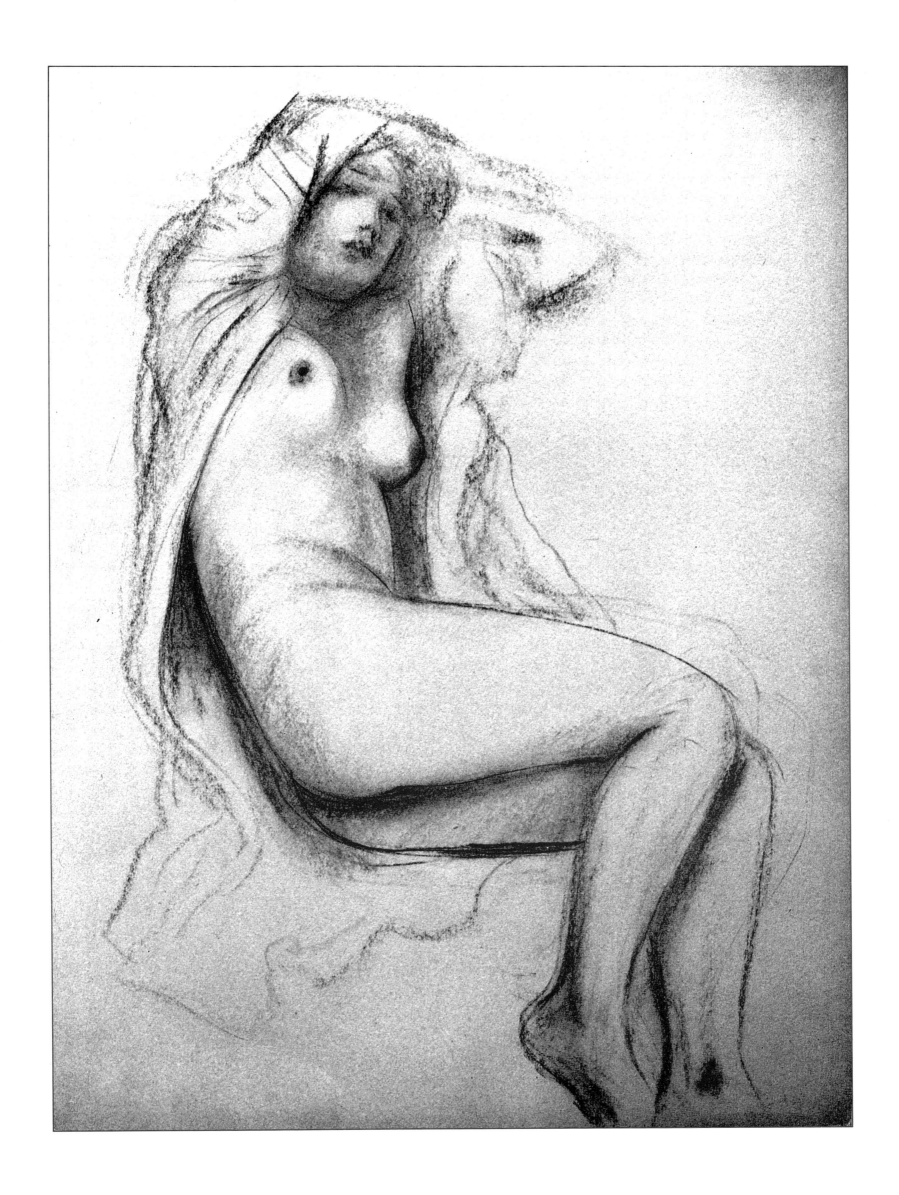

17、女人體

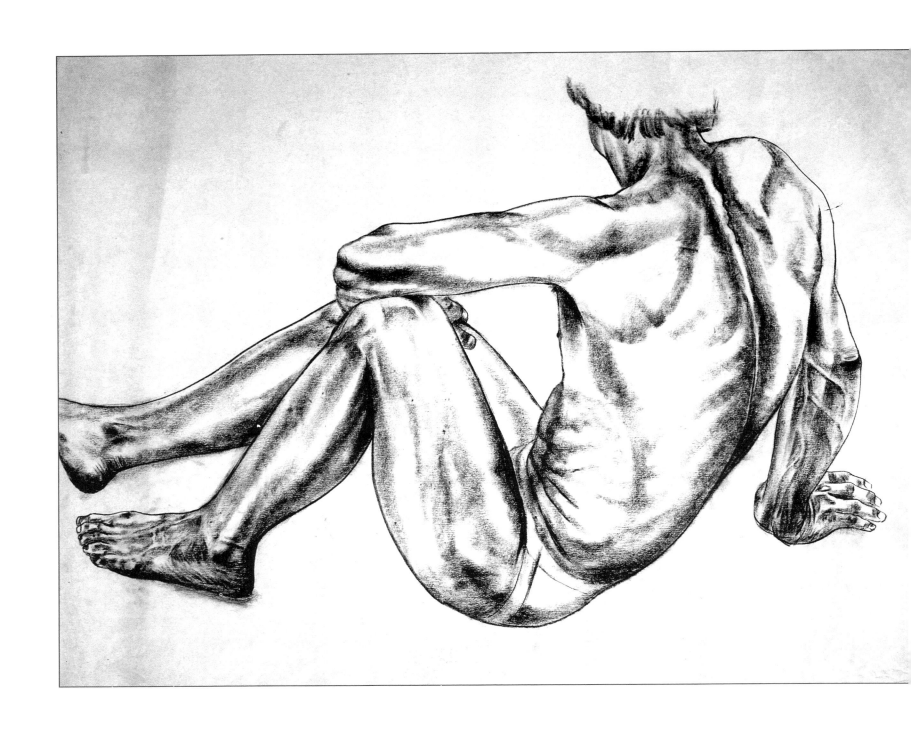

18、坐着的男人體

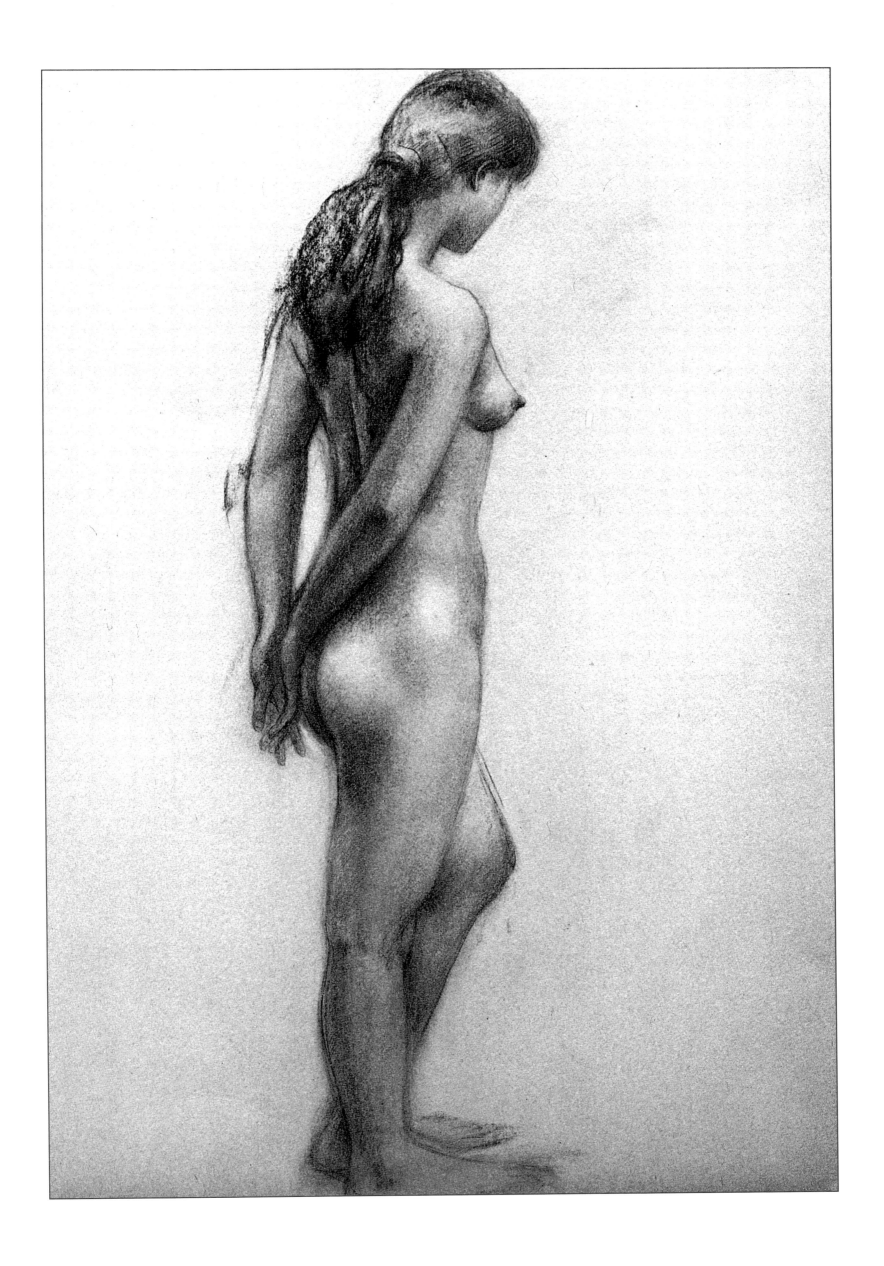

19、站立的裸女

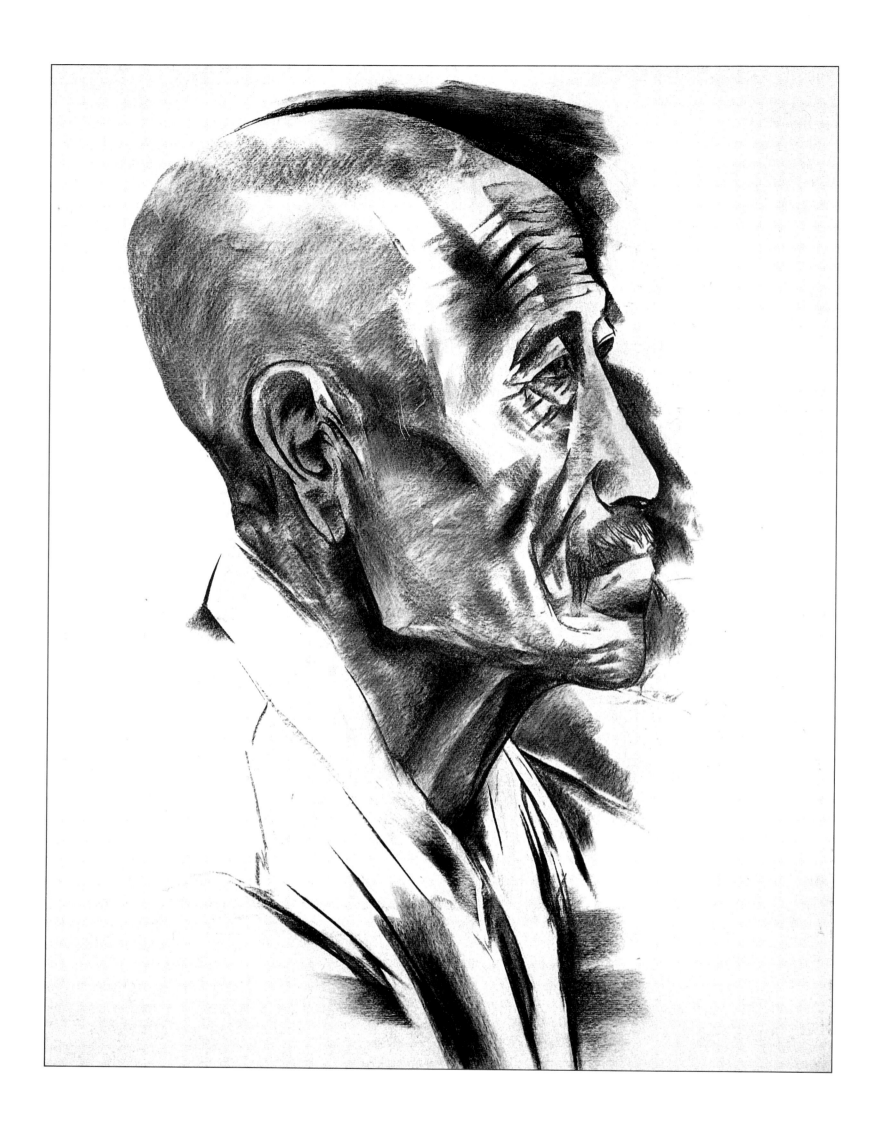

20、農家拳師

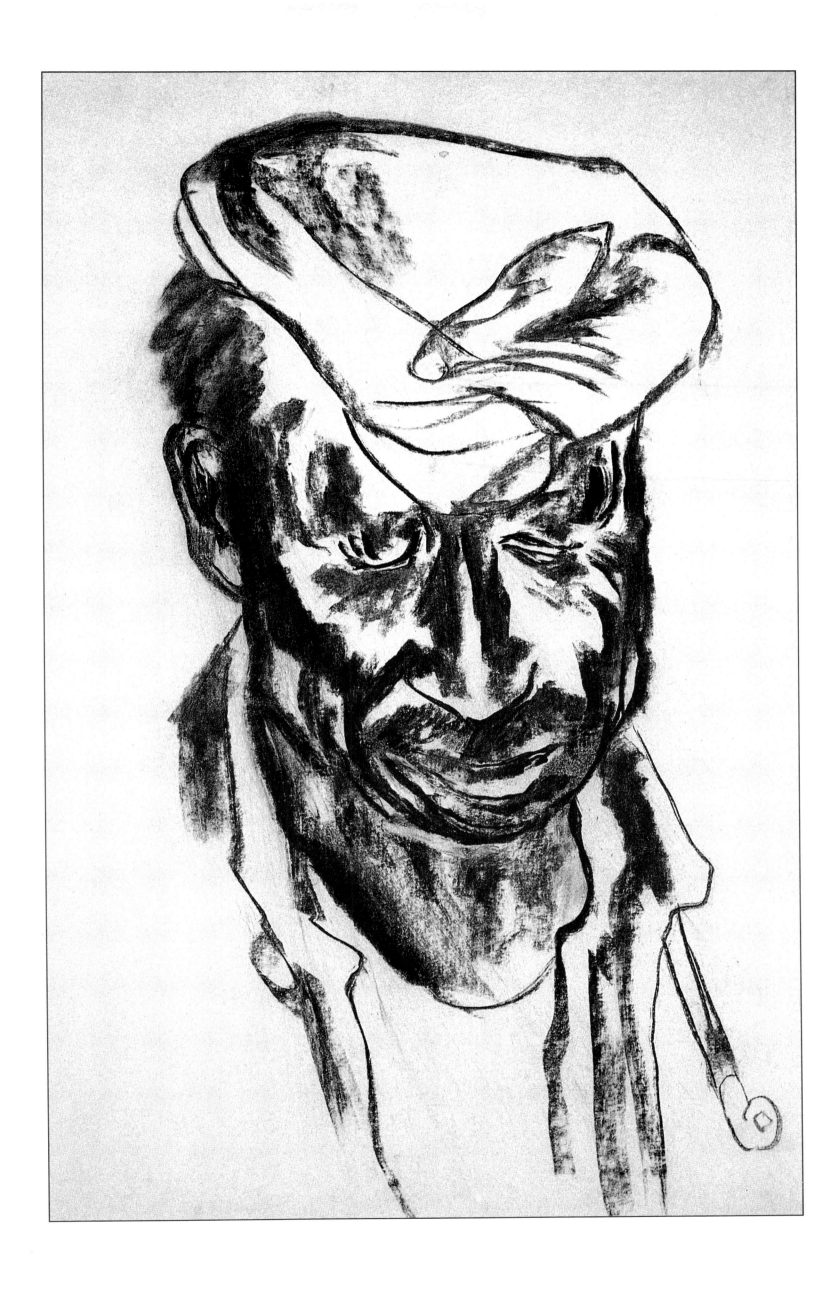

21、鎖呐手

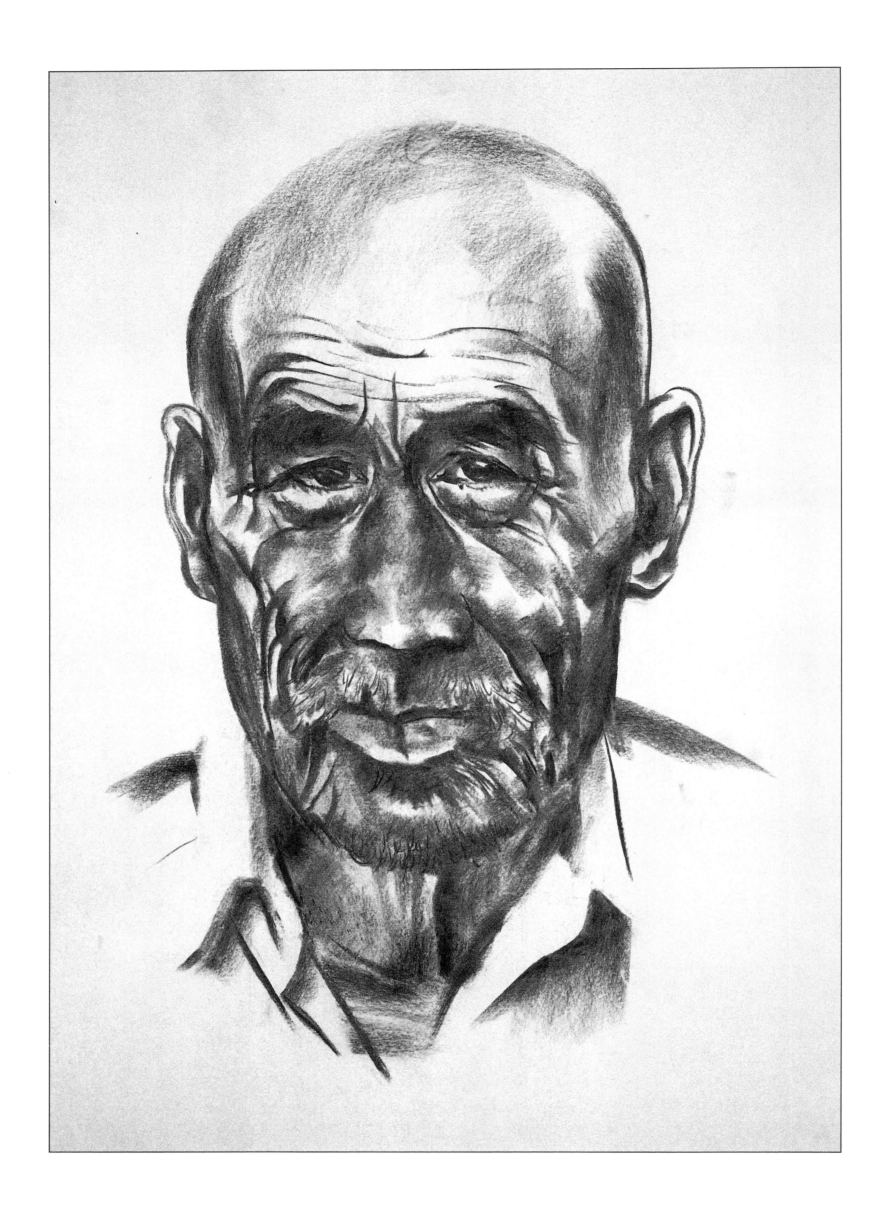

22、老獵手

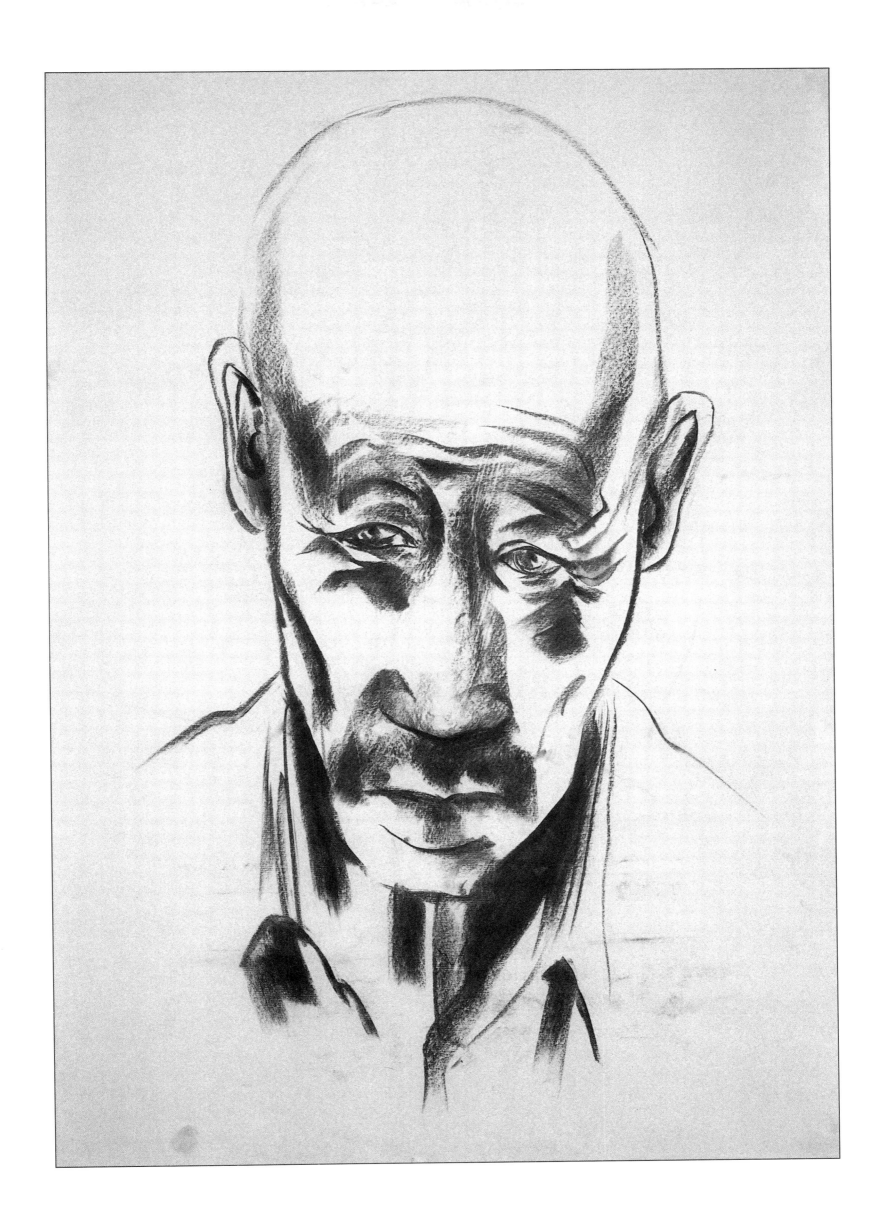

23、老農

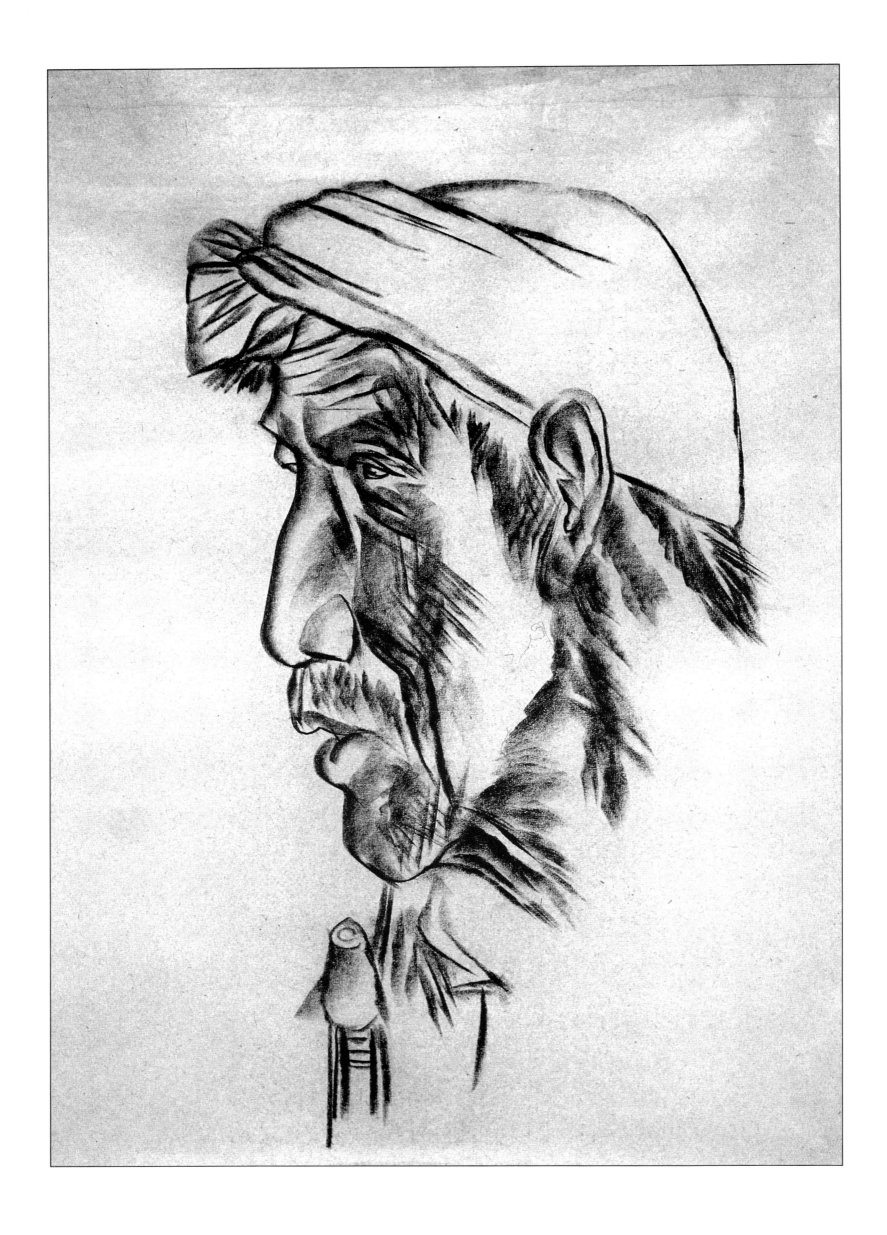

24、陕北老農

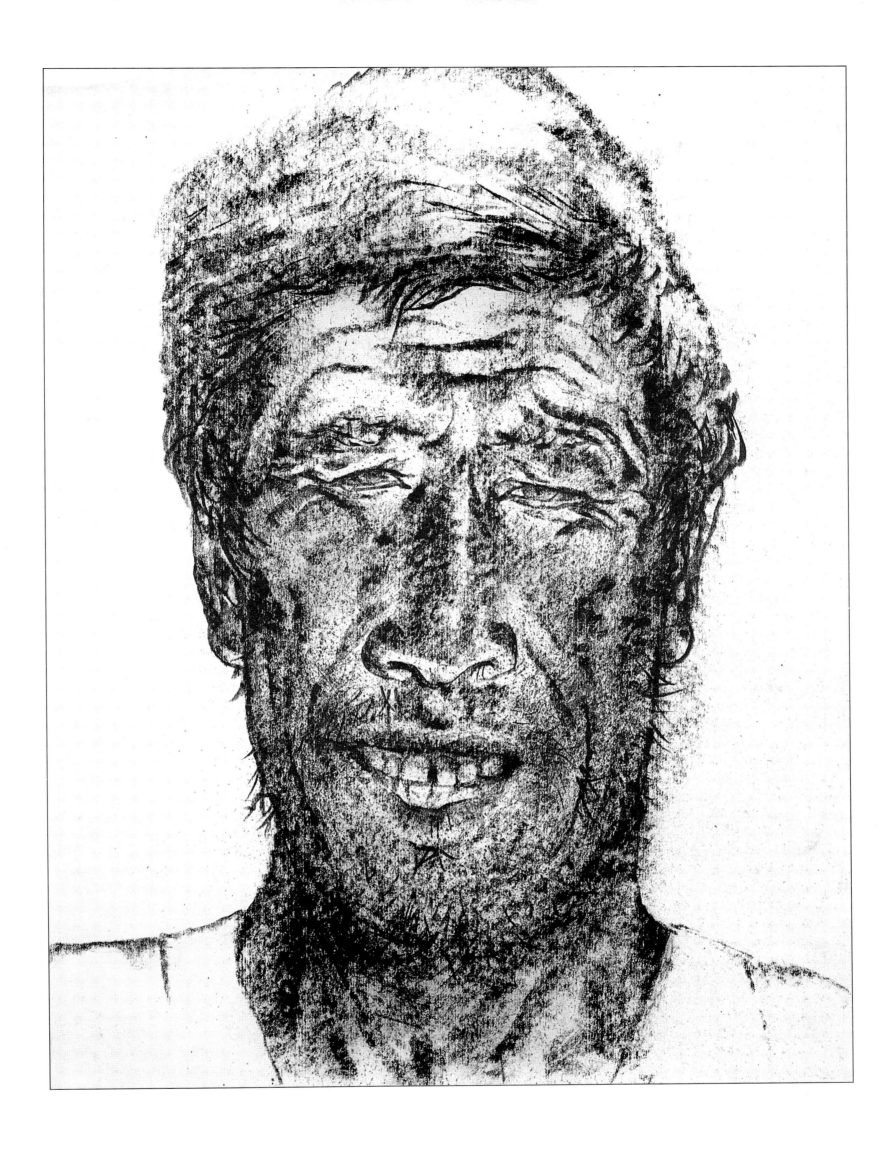

25、石匠

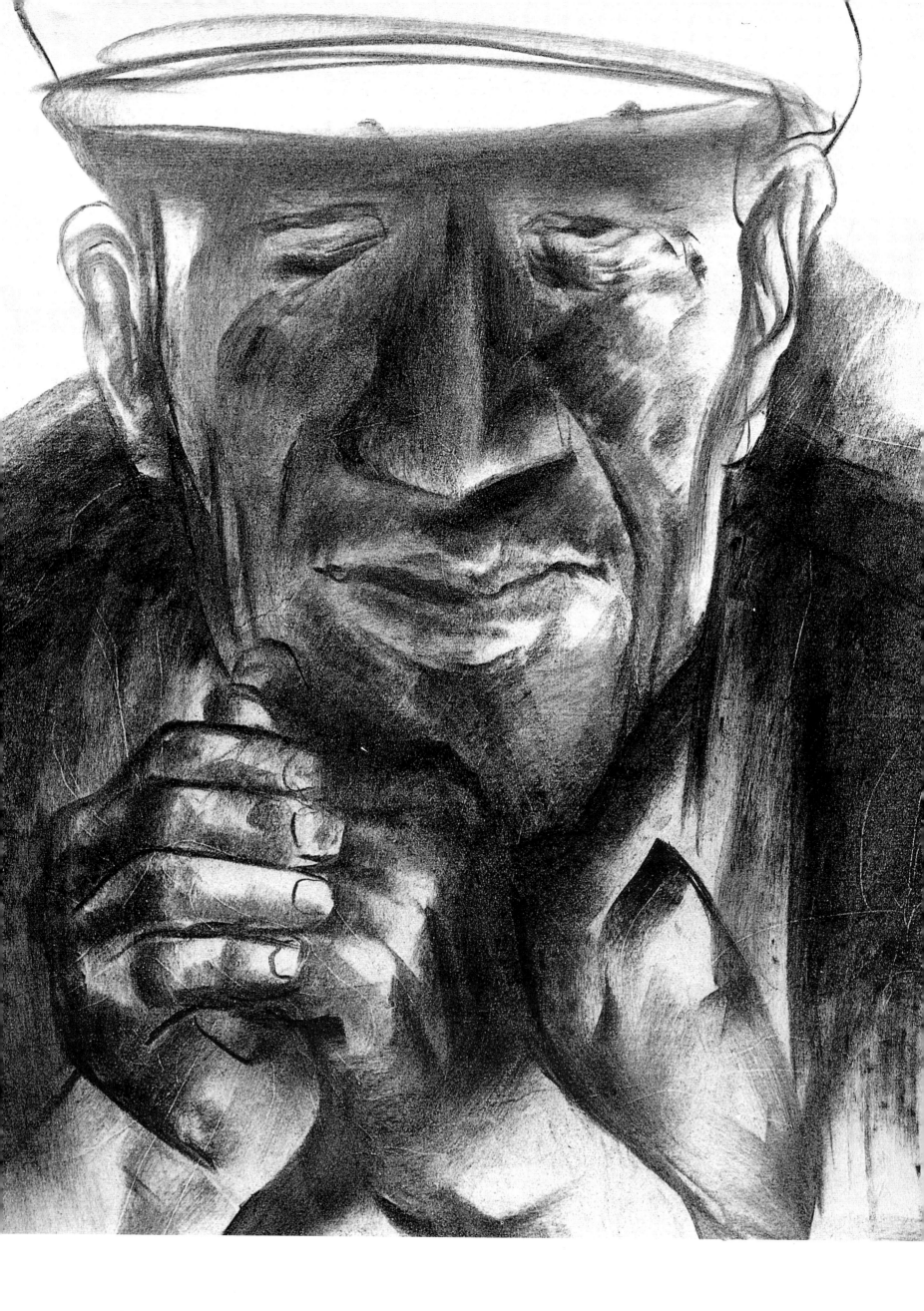

26、口外人

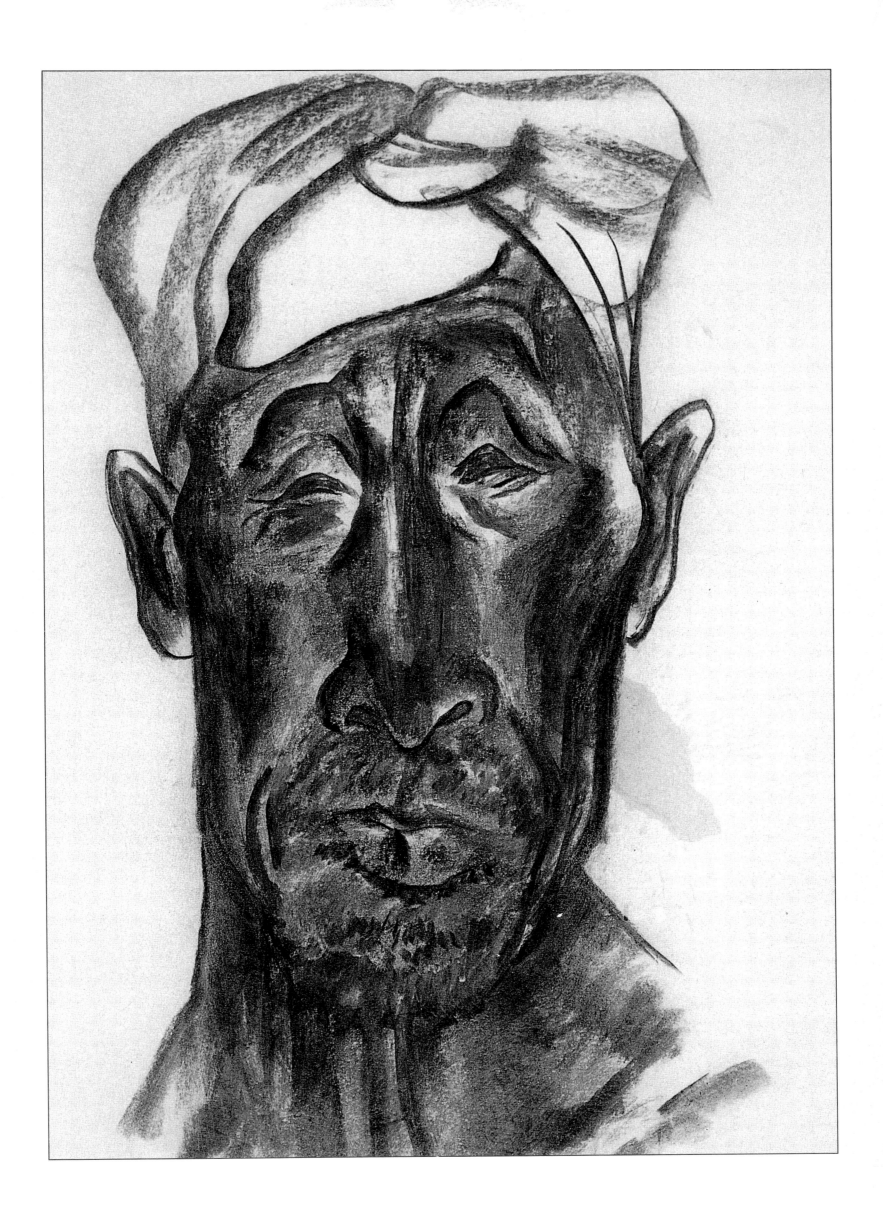

27、陝北老農

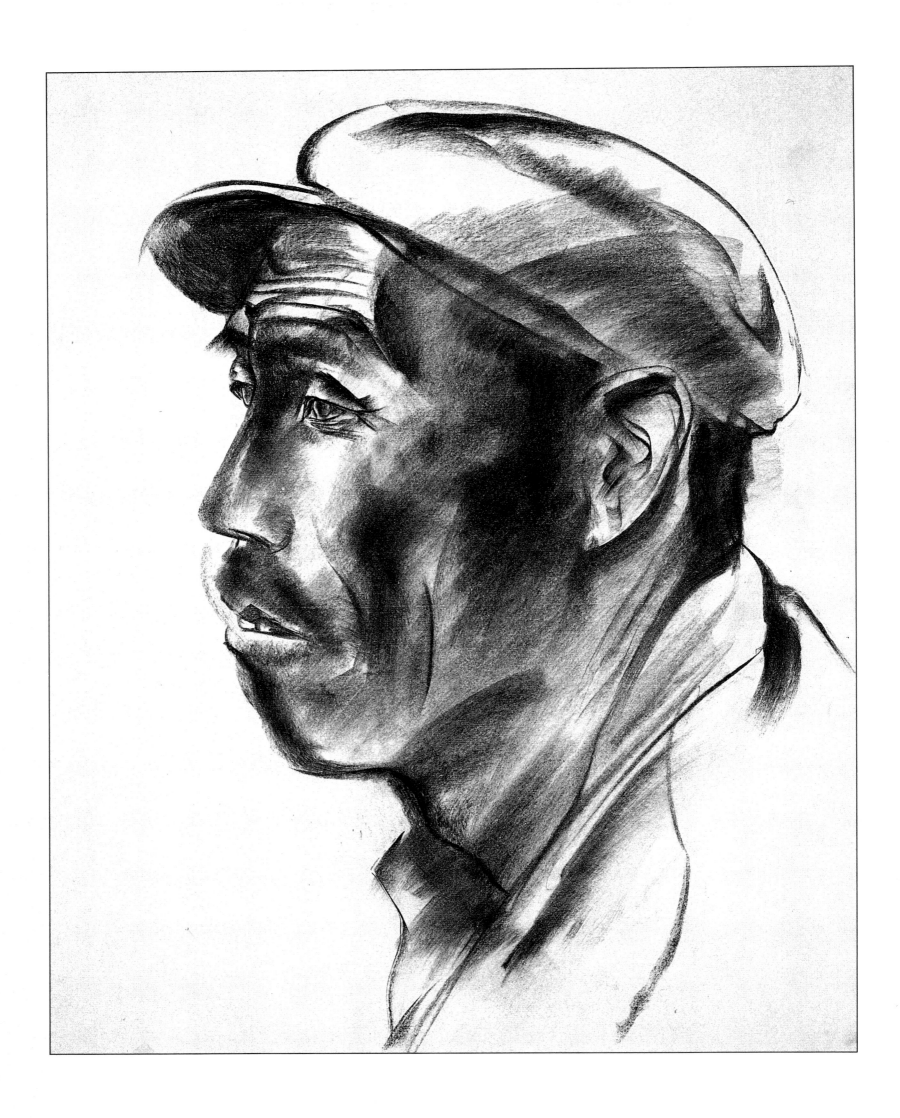

28、老農

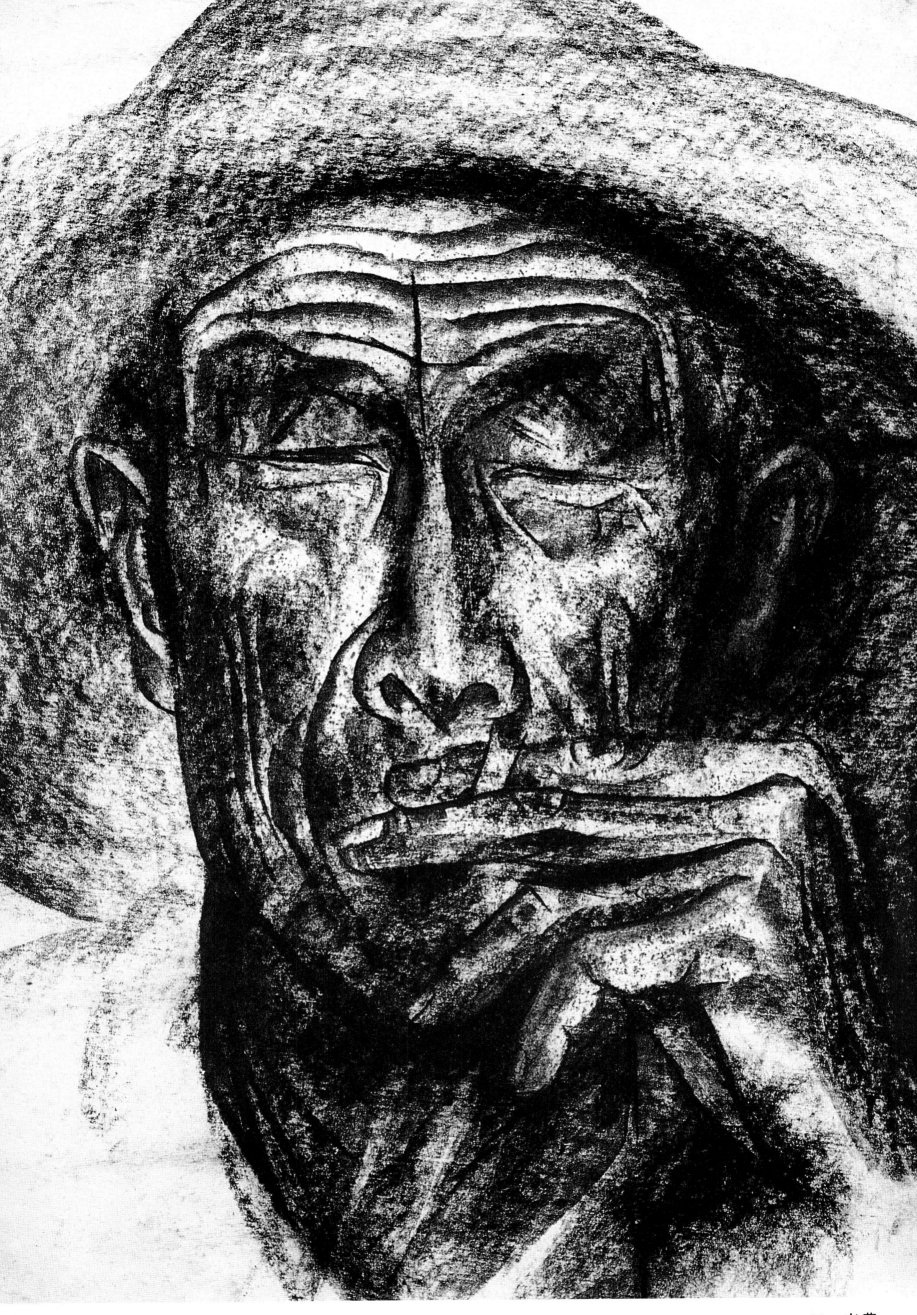

29、老農

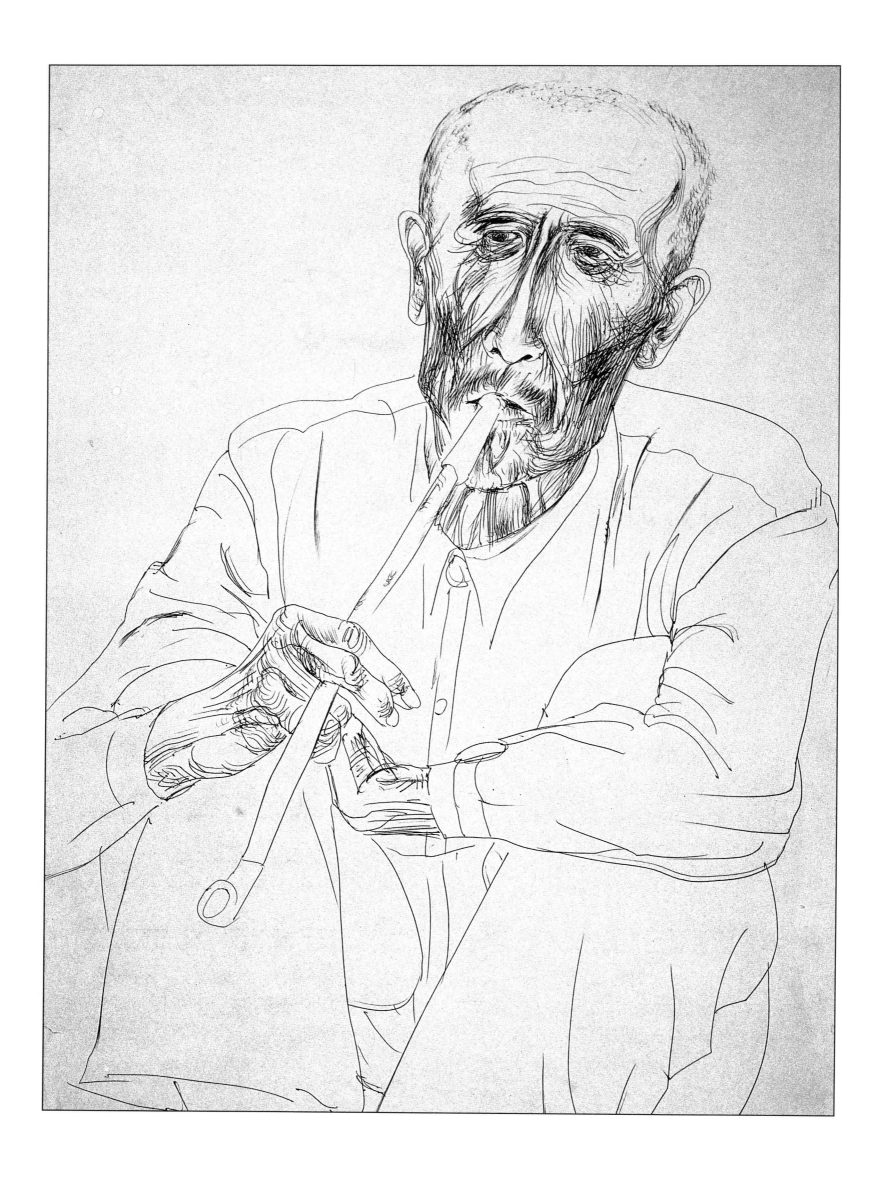

30、山老漢

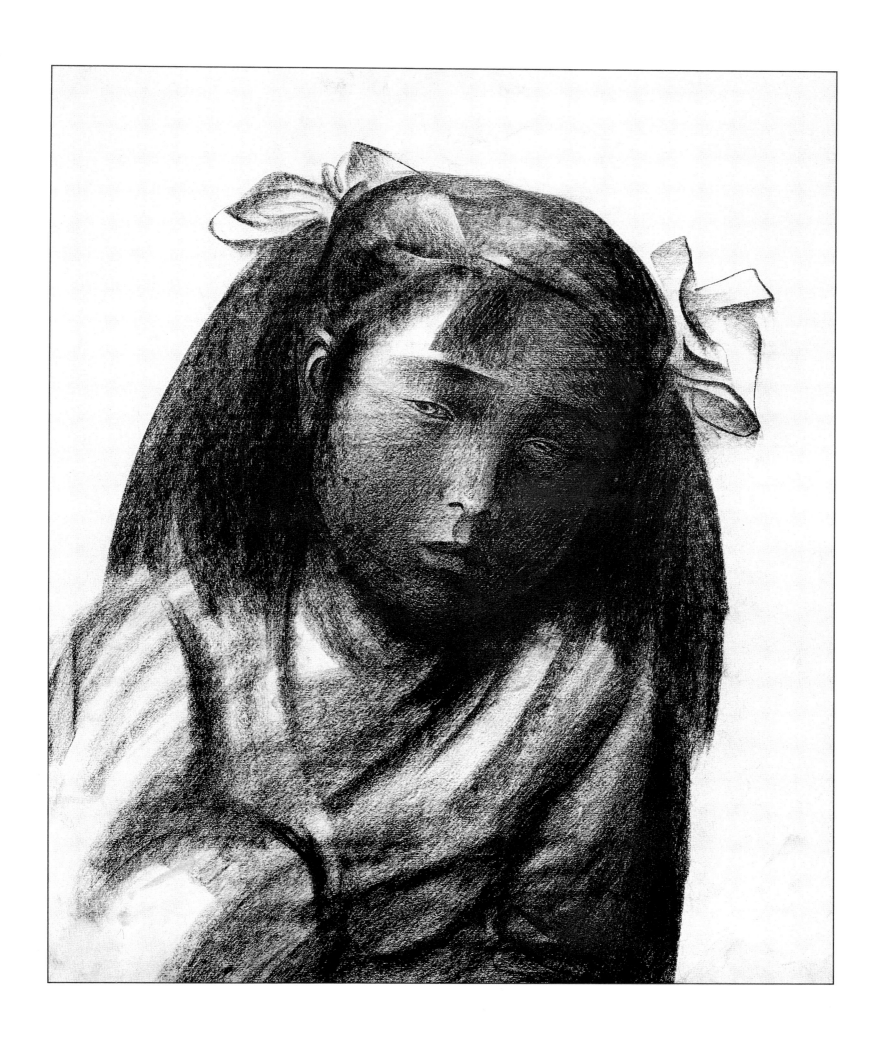

31、沙窝窝的少女

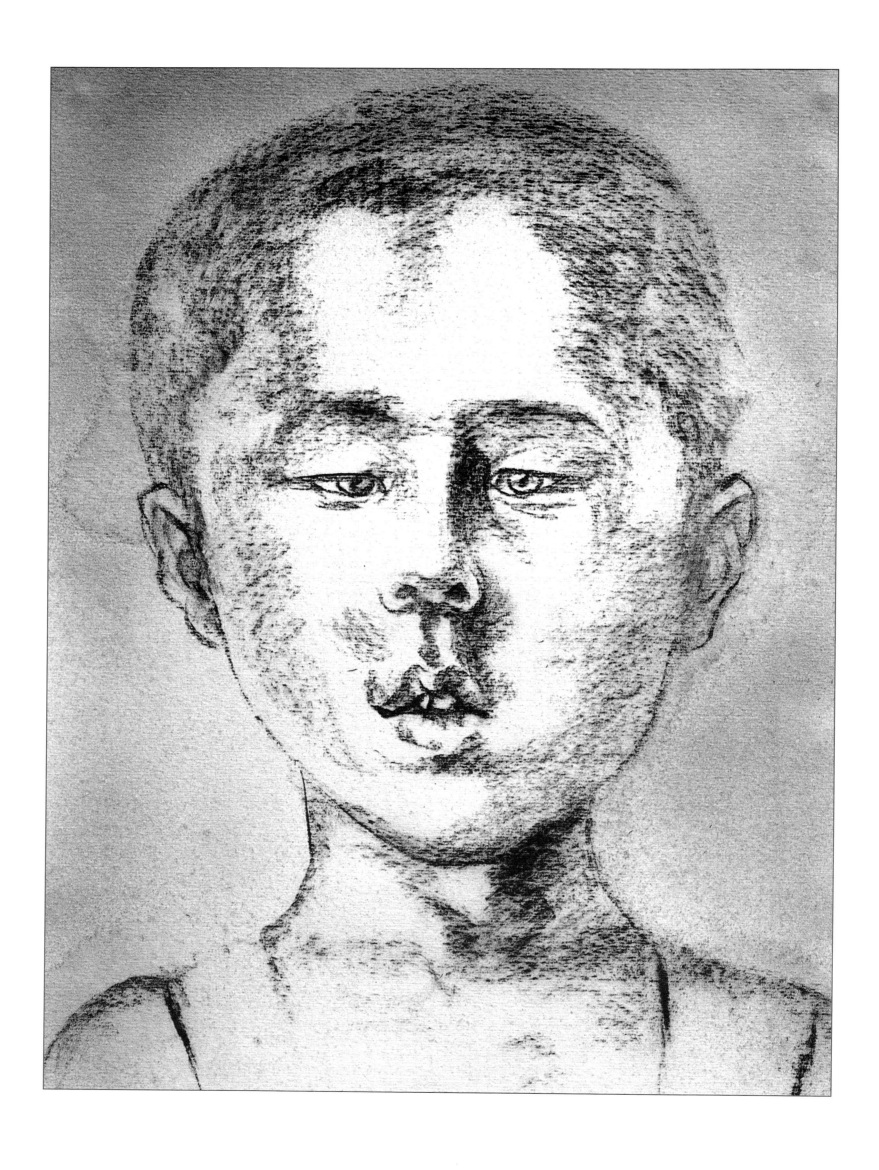

32、沙土地的男孩

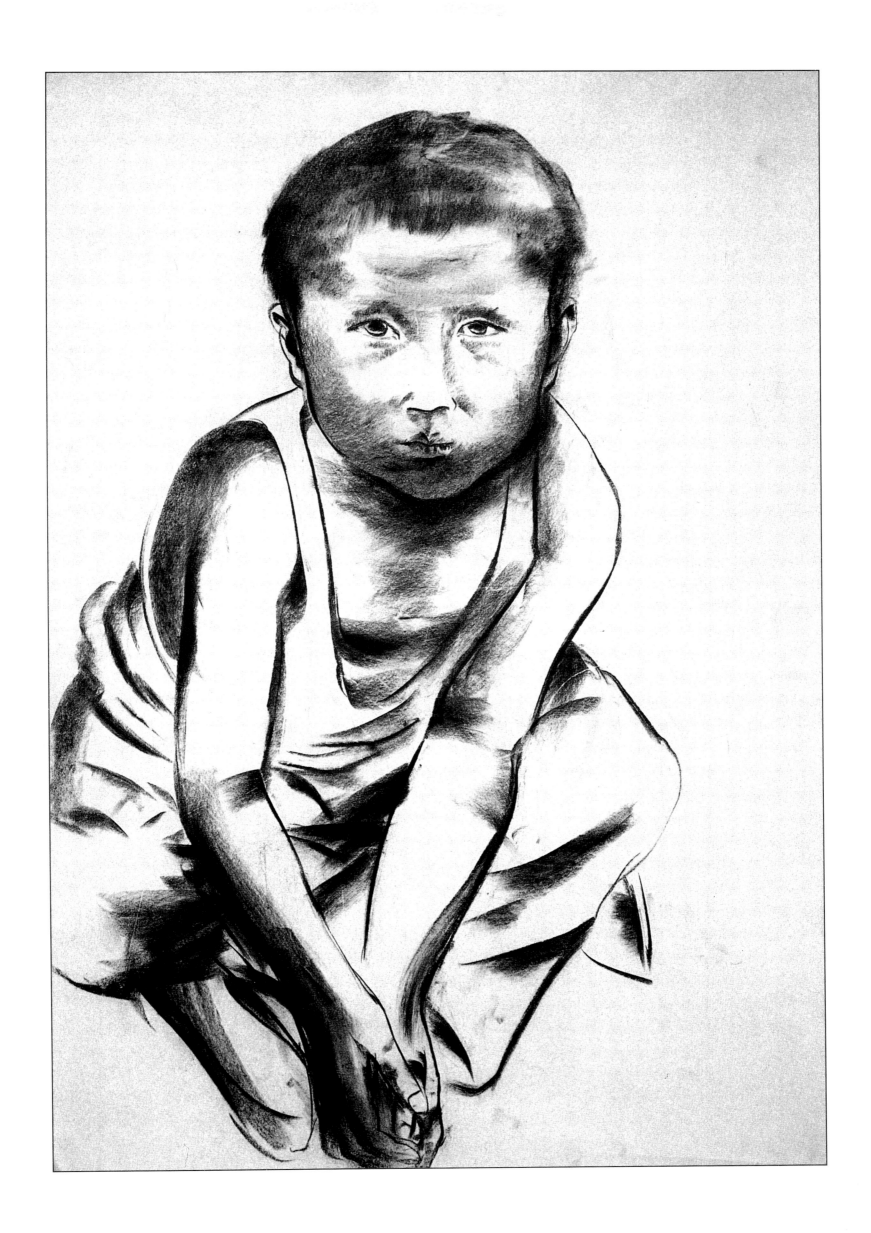

33、鎖子

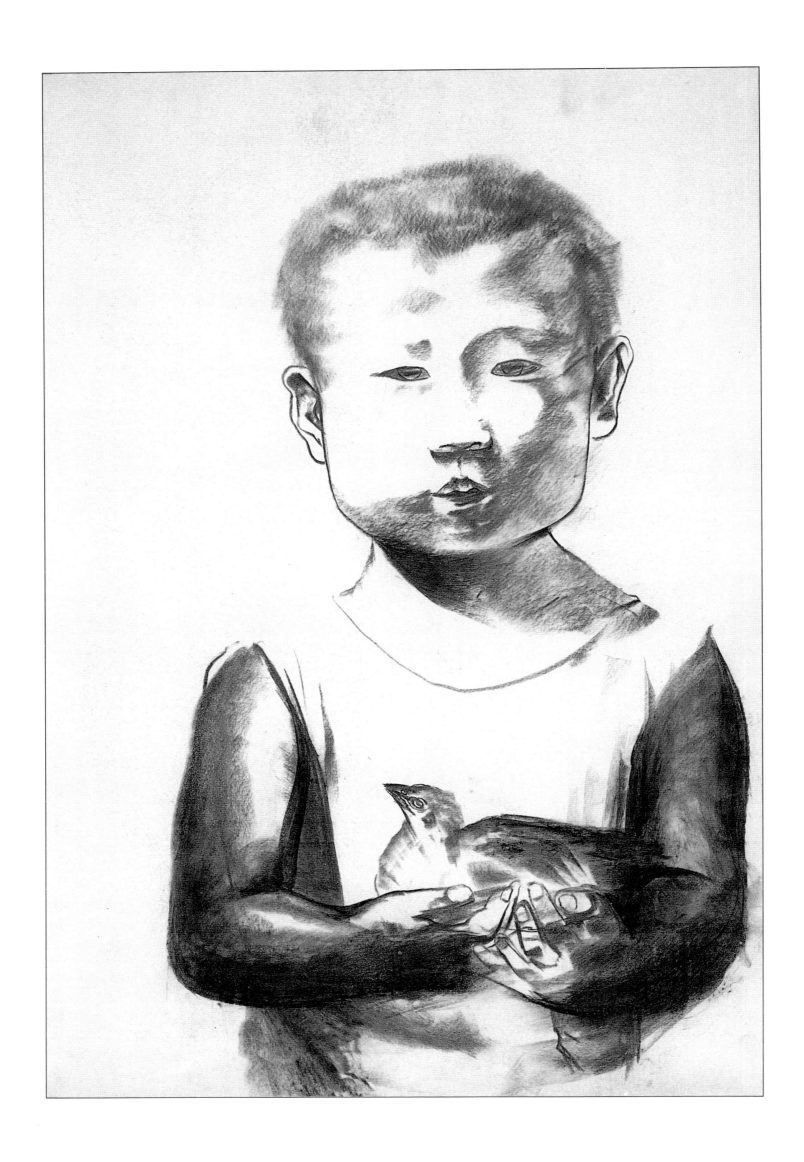

34、娃兒

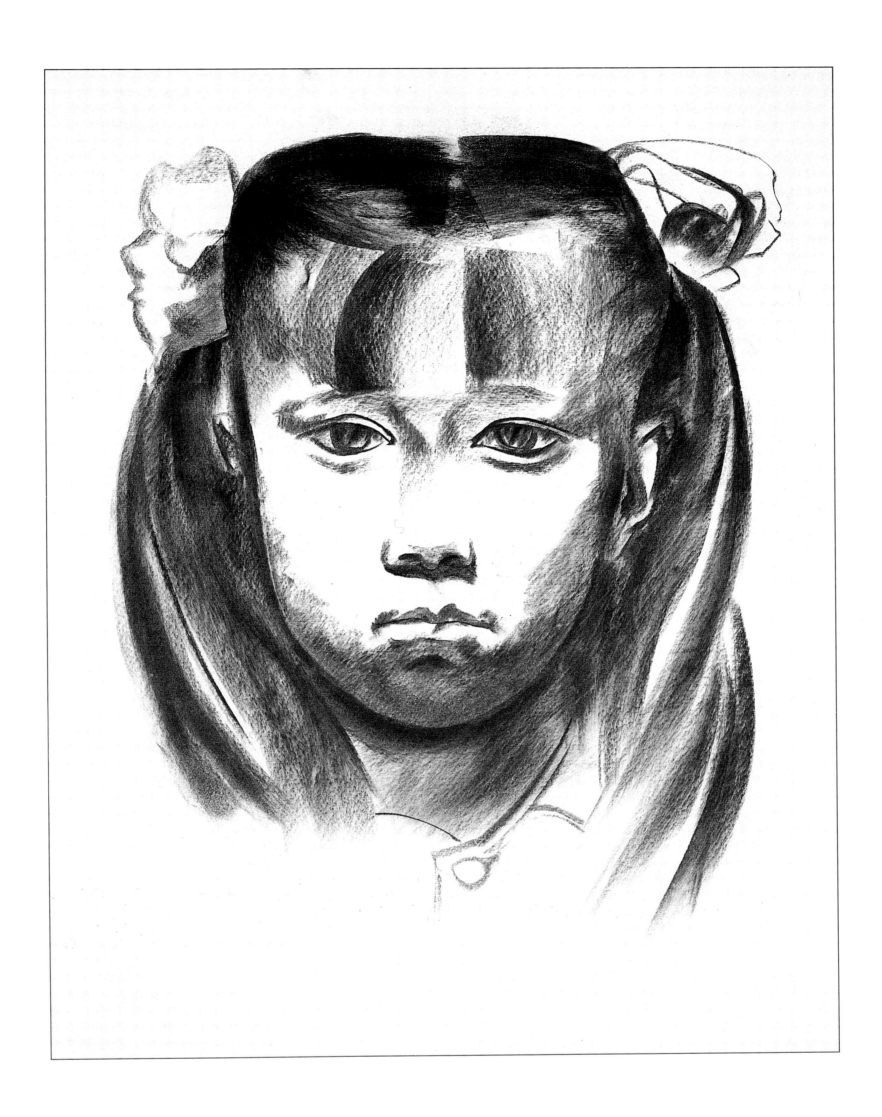

35、潤女子

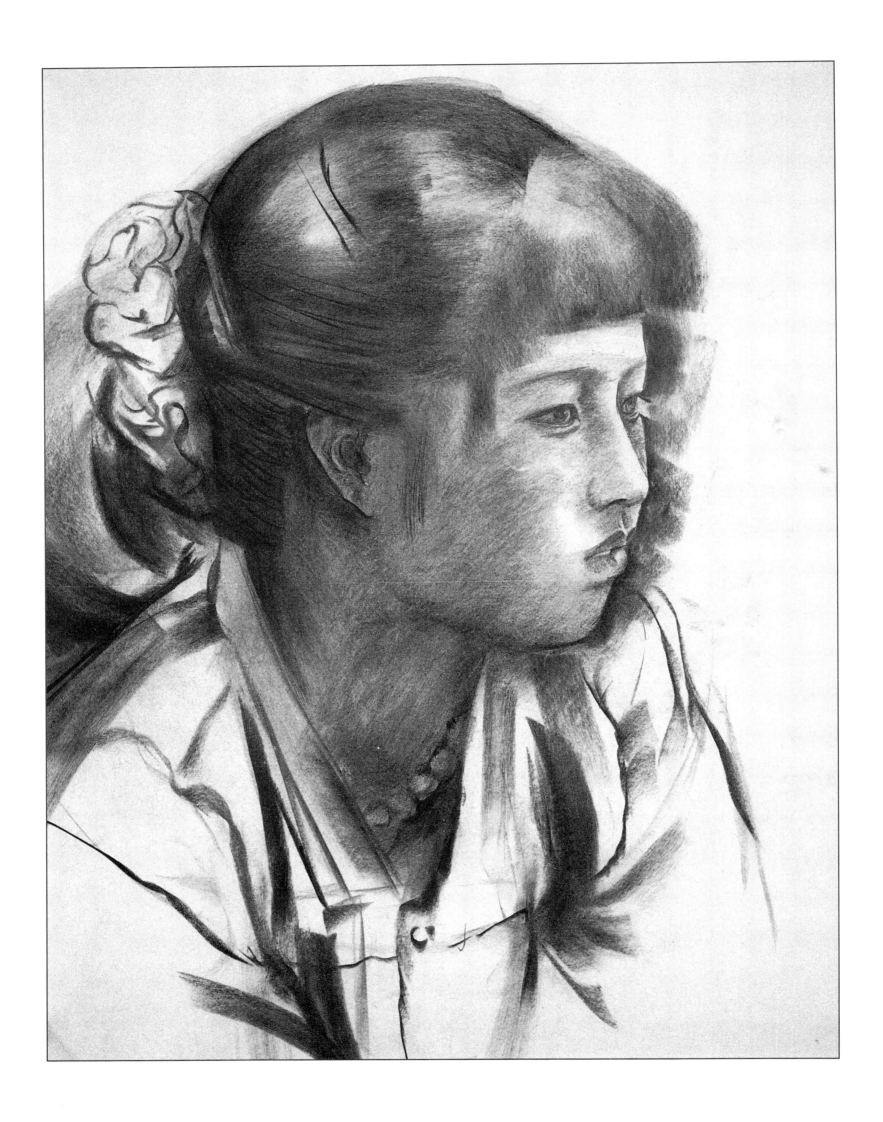

36、蘭花

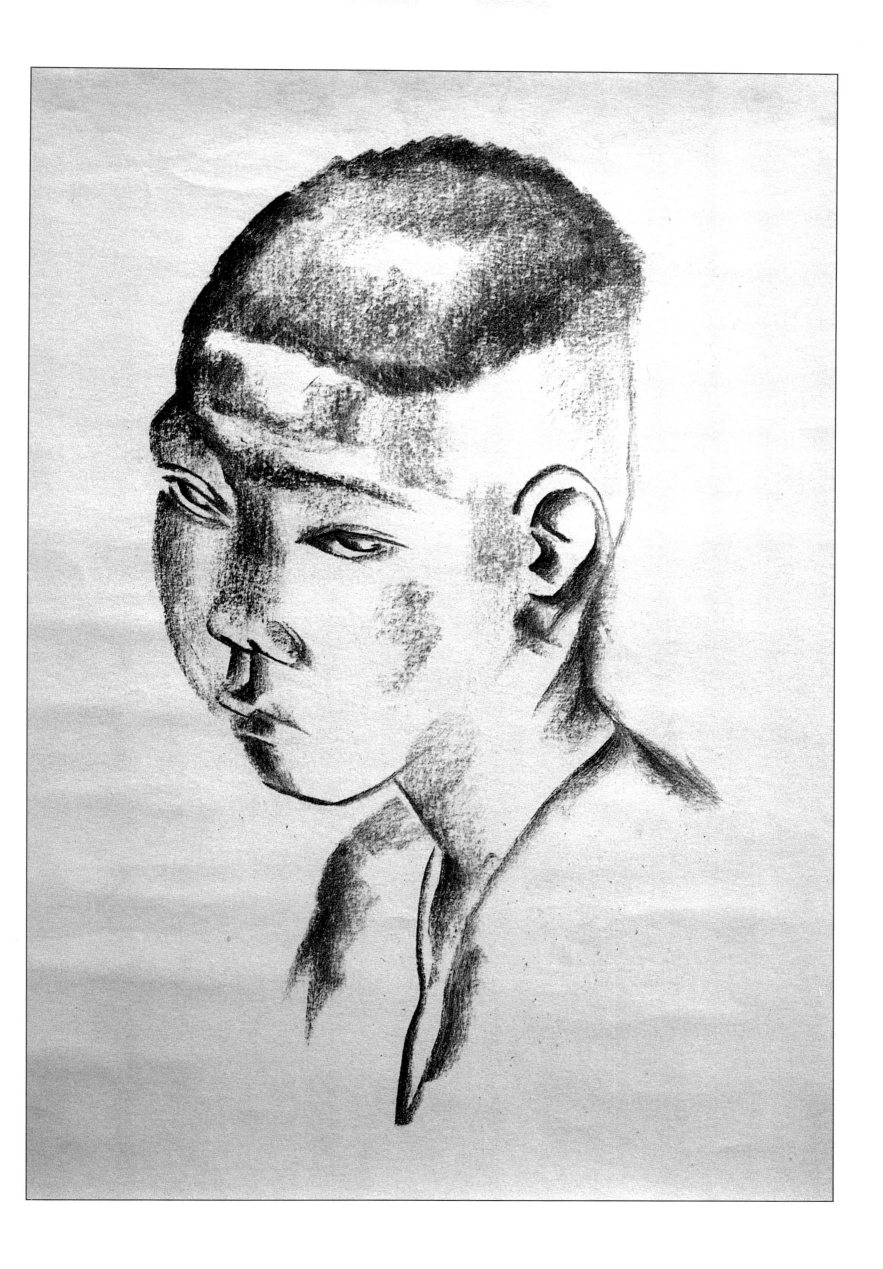

37、根根

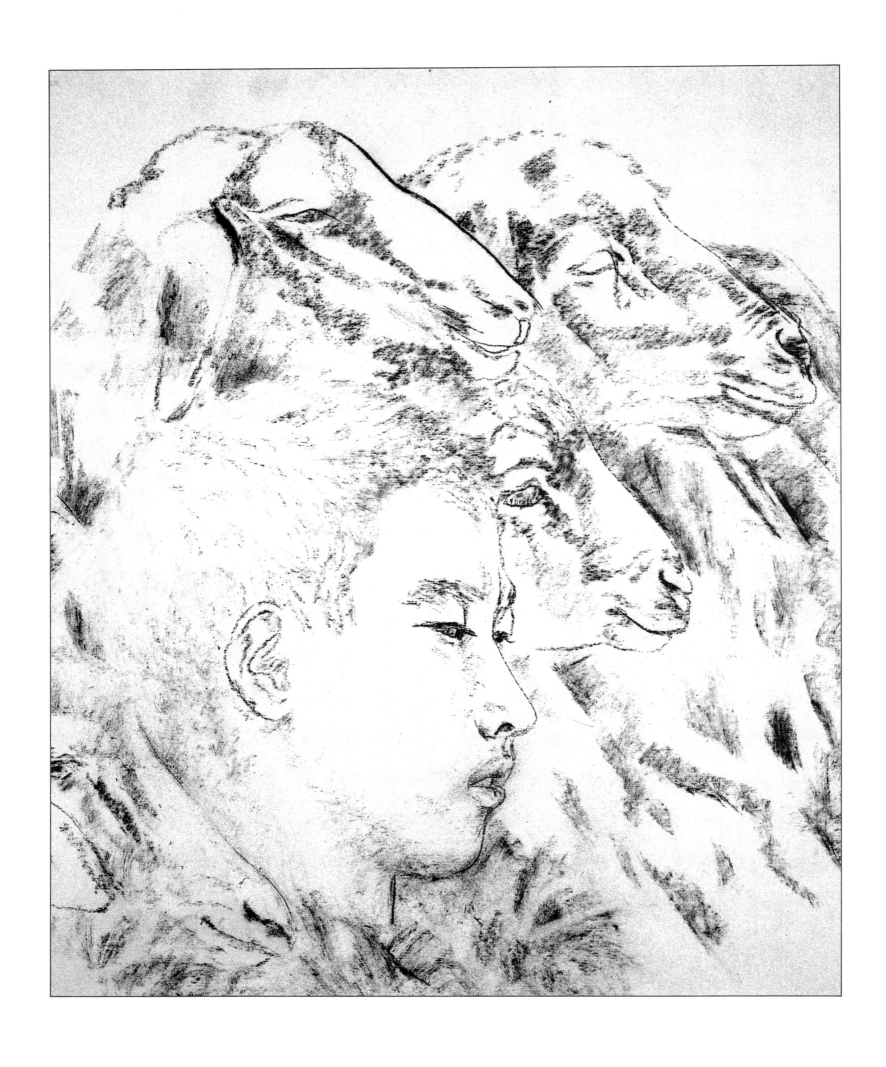

38、放羊娃

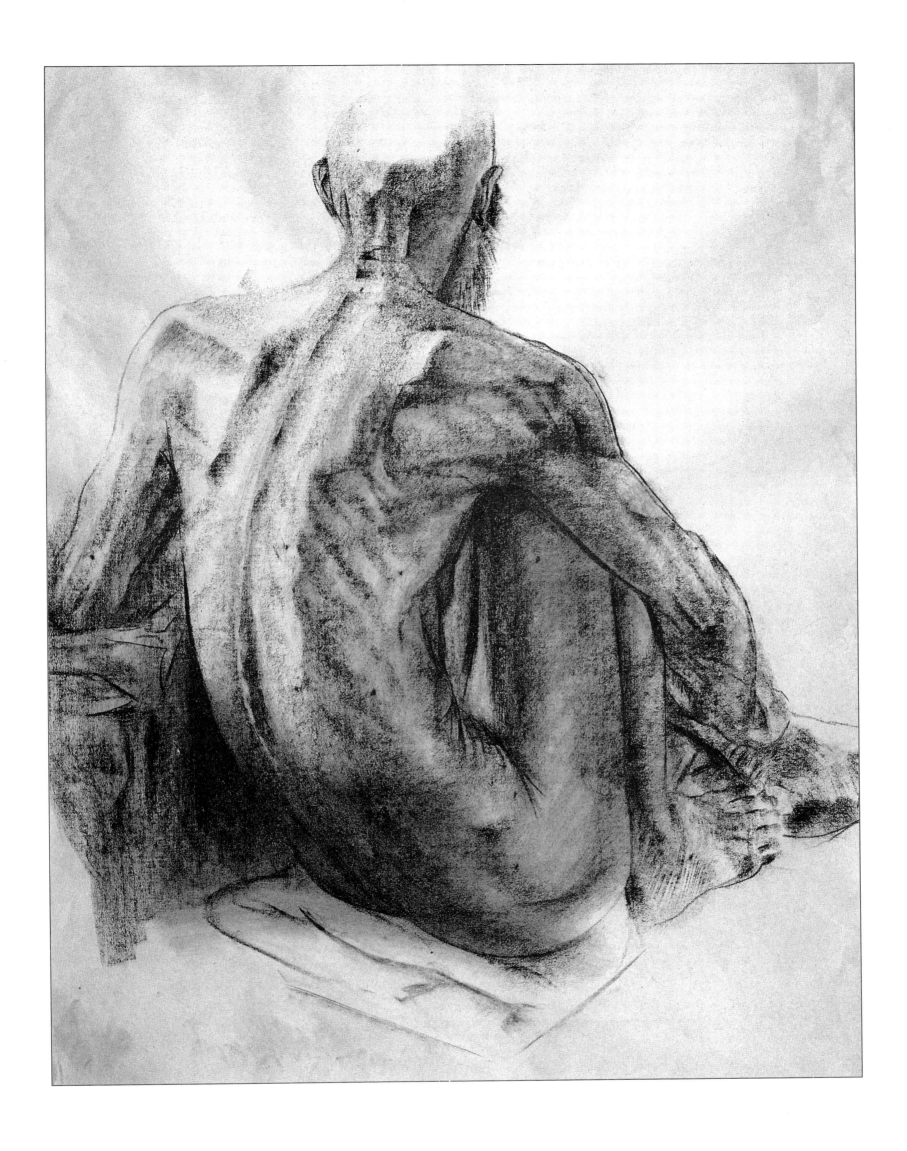

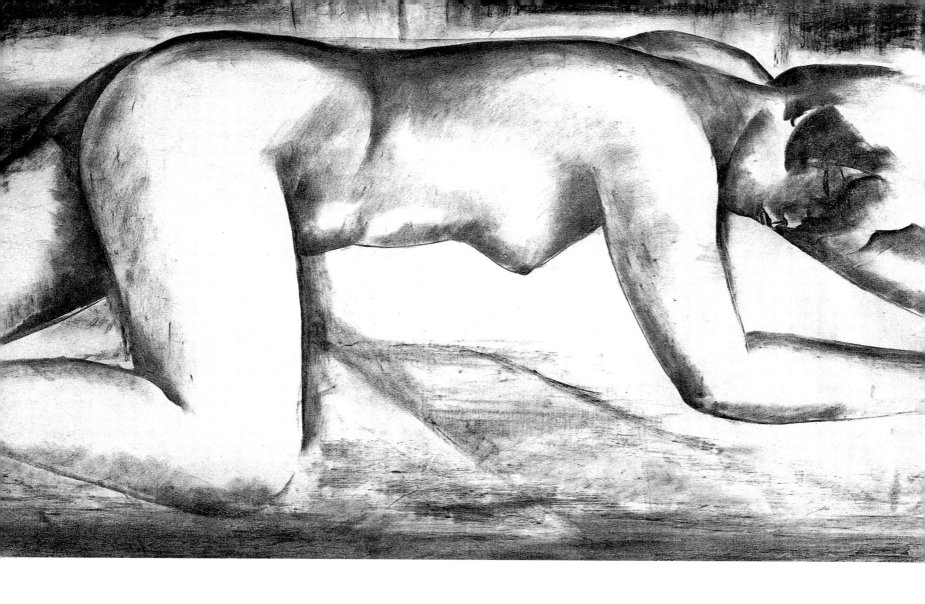

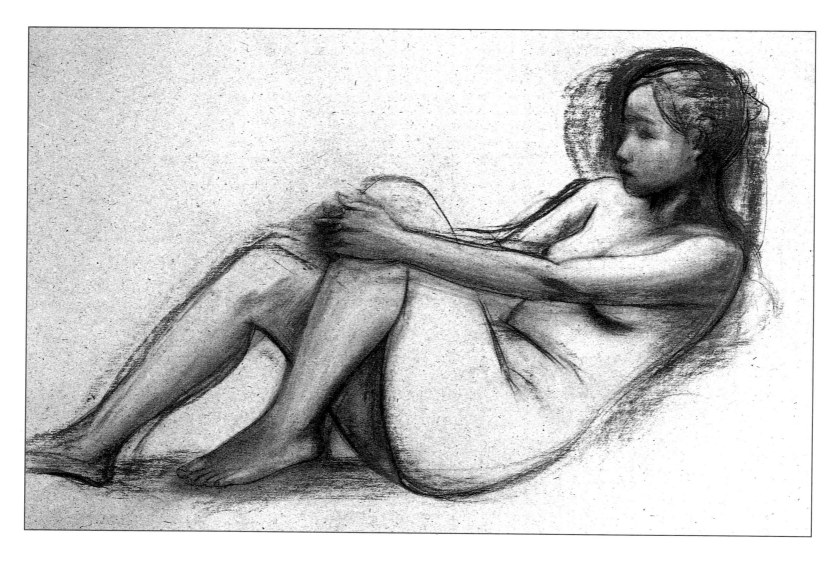

40、女人體 半躺的裸女

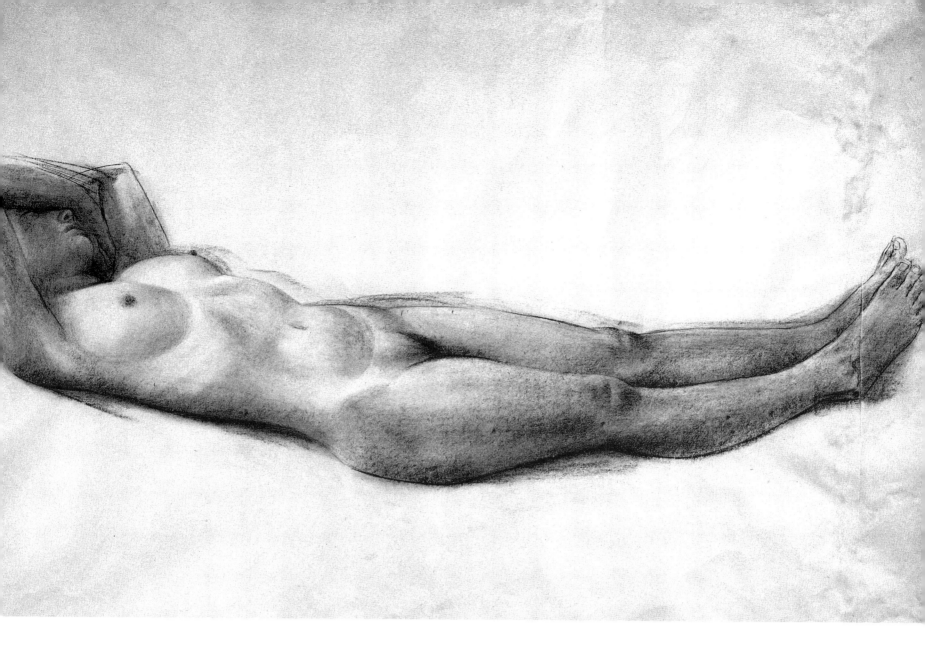

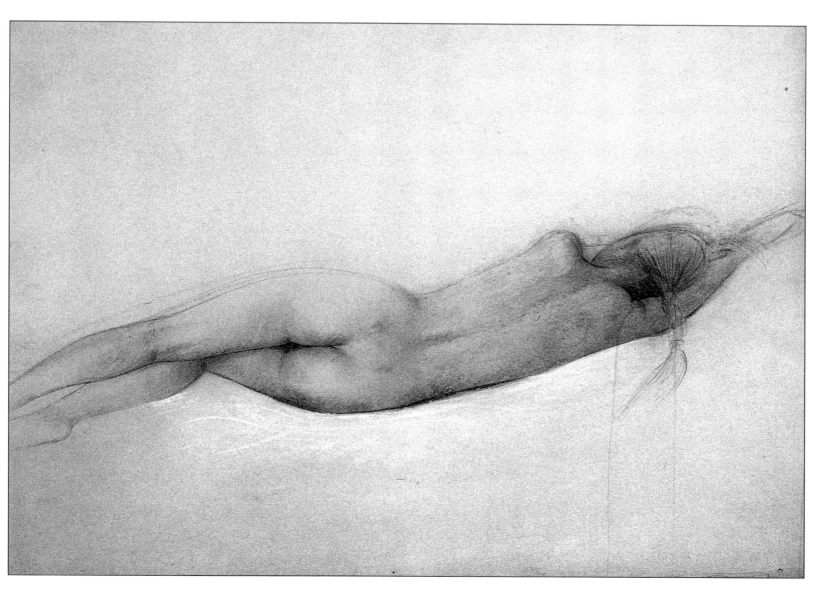

41、女人體　橫臥的裸女

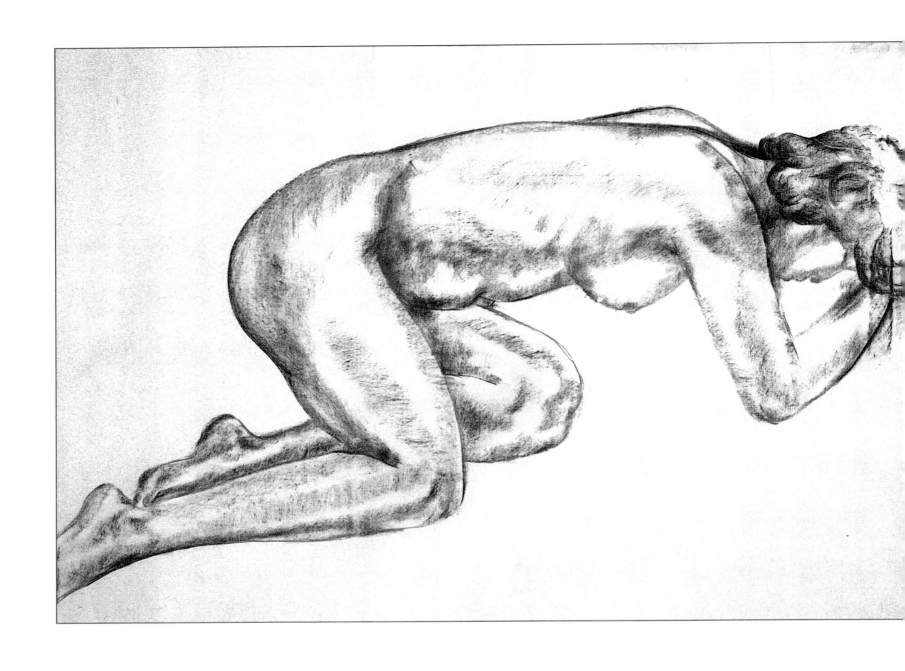

42、女人體

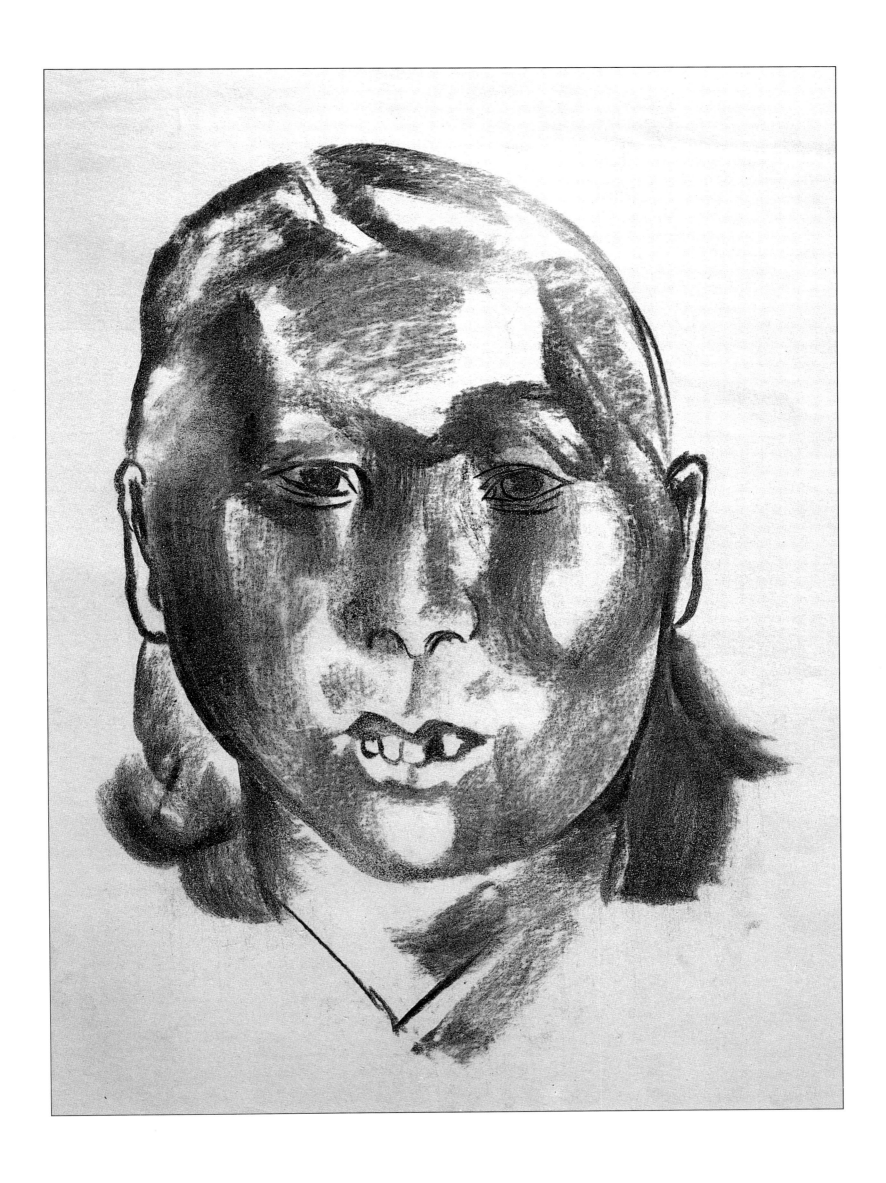

43、農婦

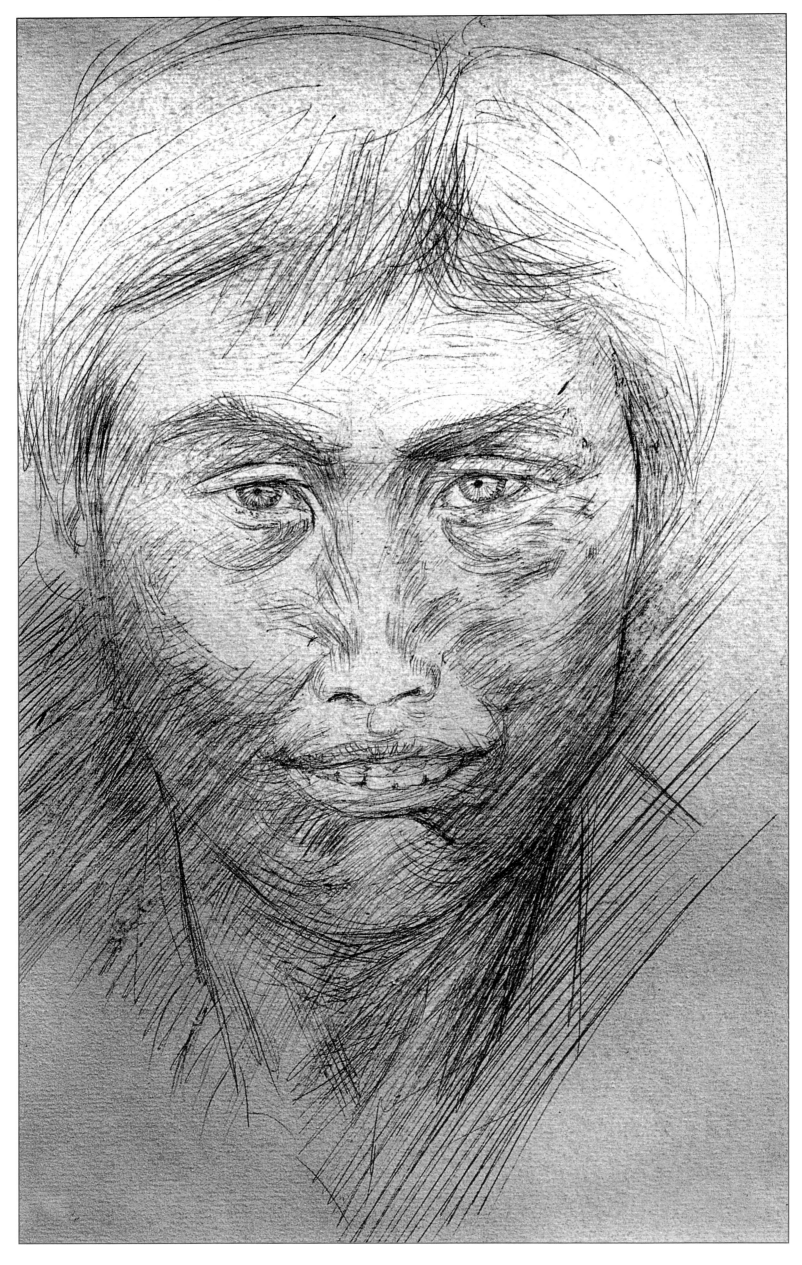

44、根花

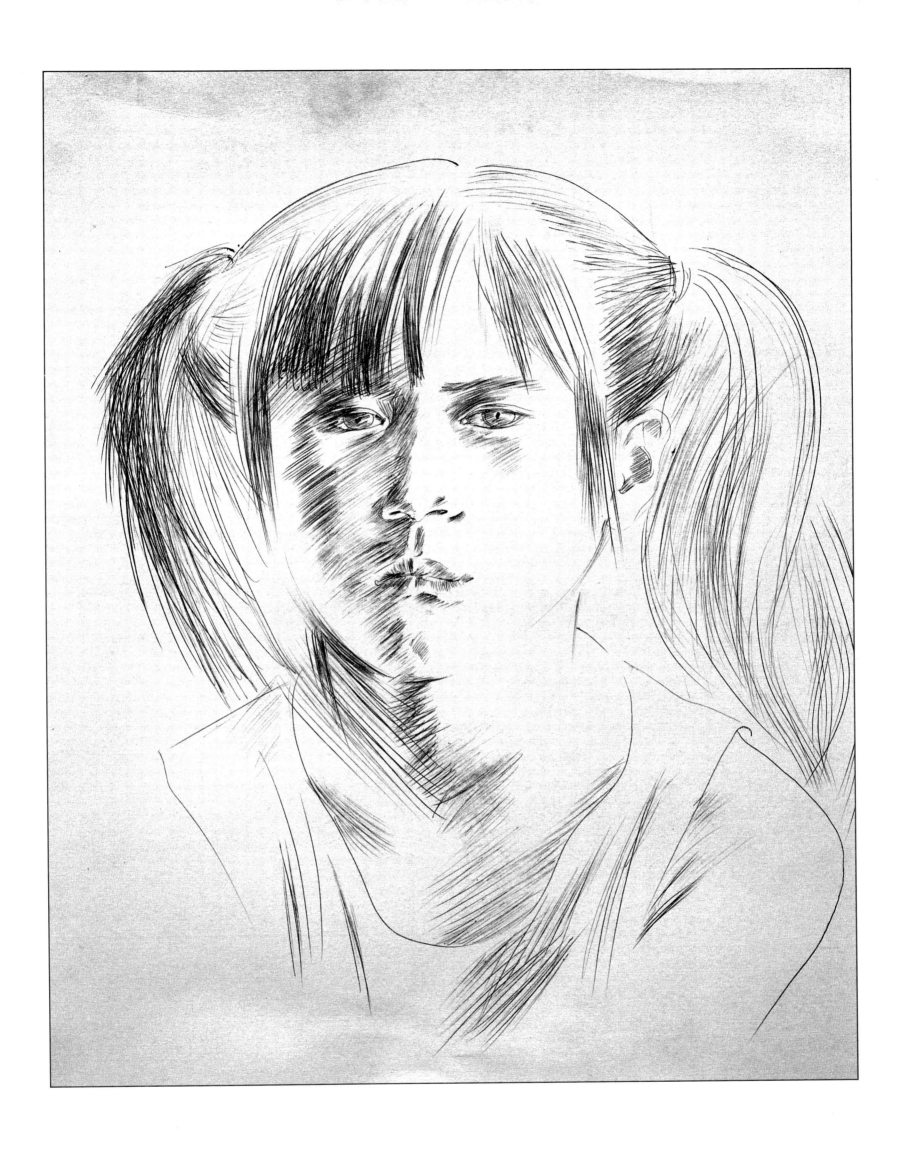

45、少女

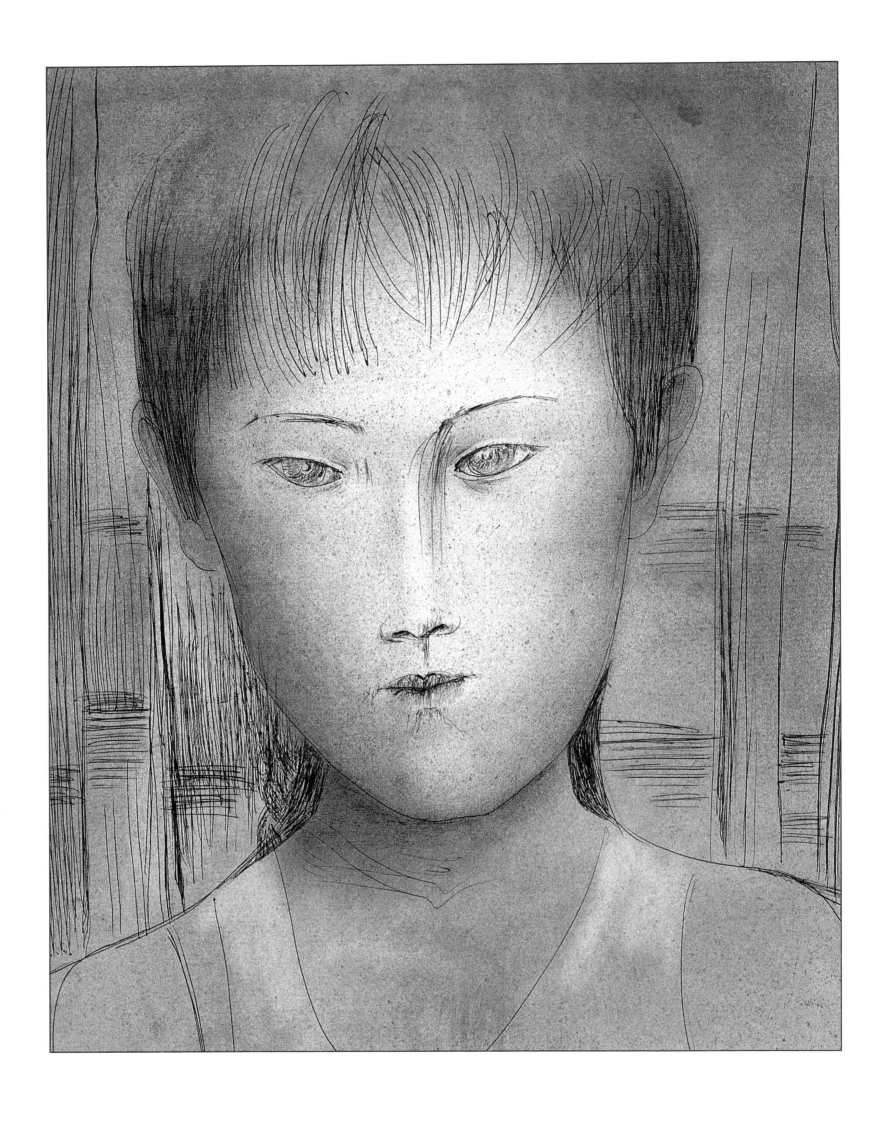

46、農家少女

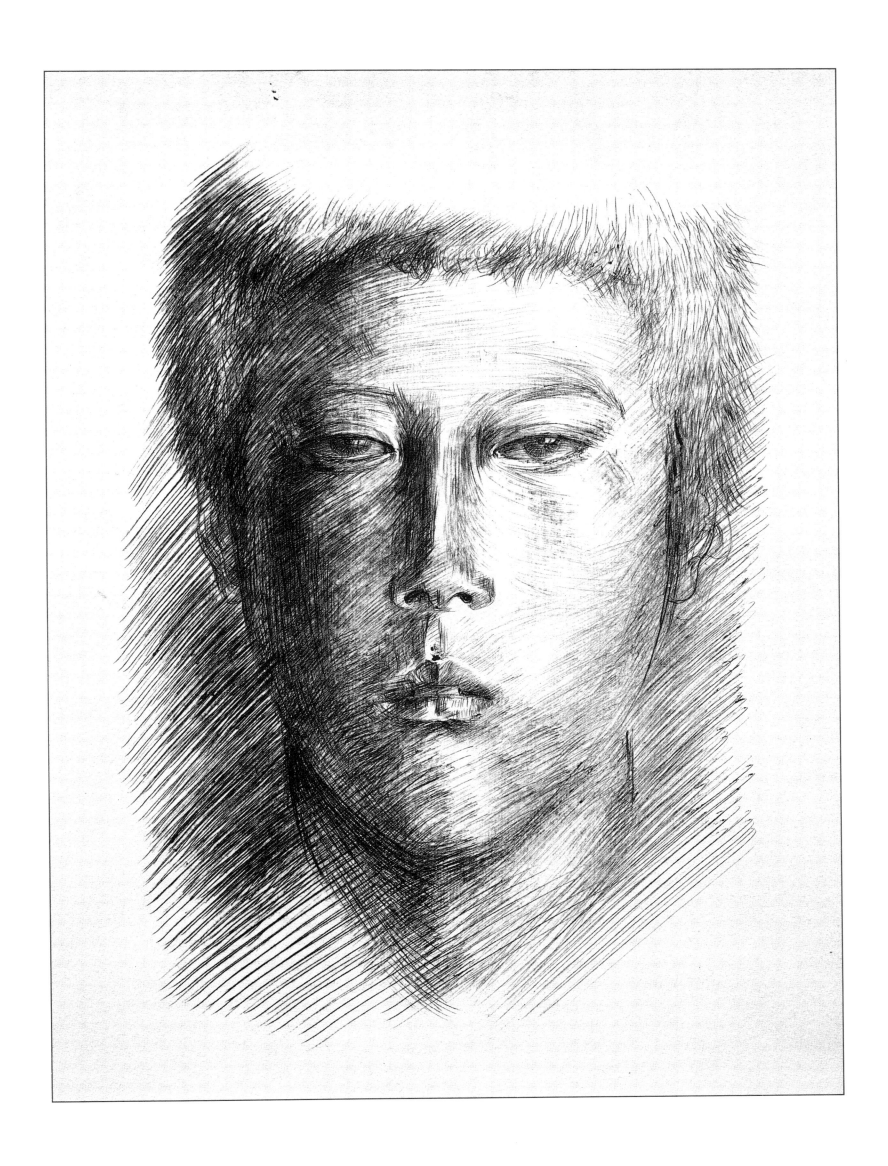

47、塞外小伙子

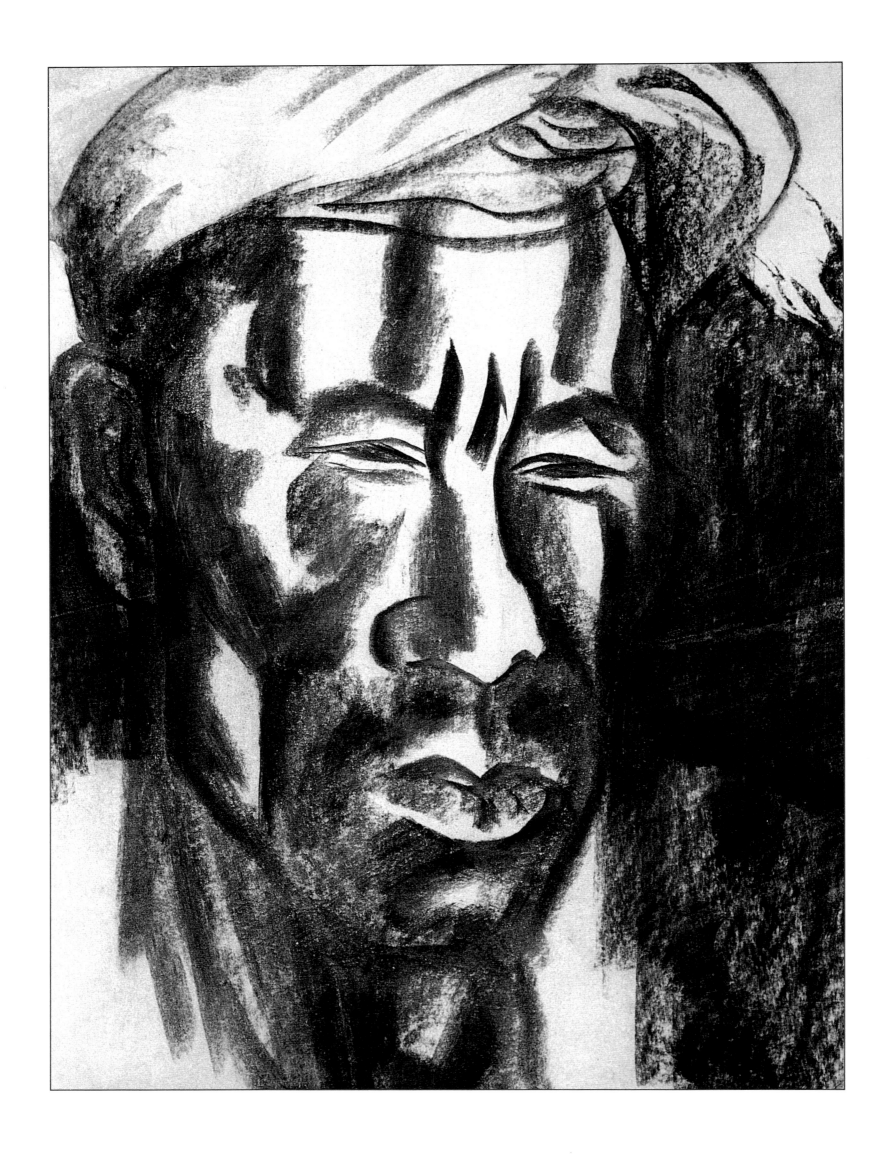

48、陕北汉

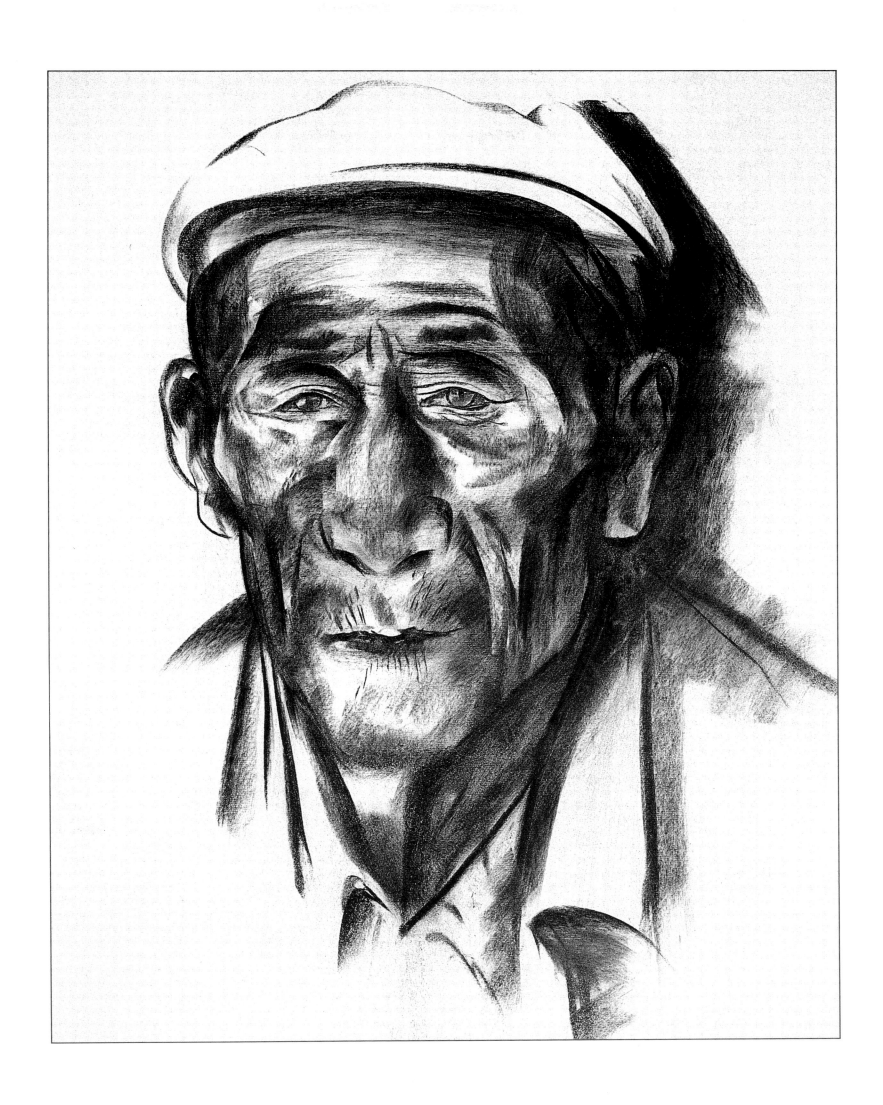

49、老農

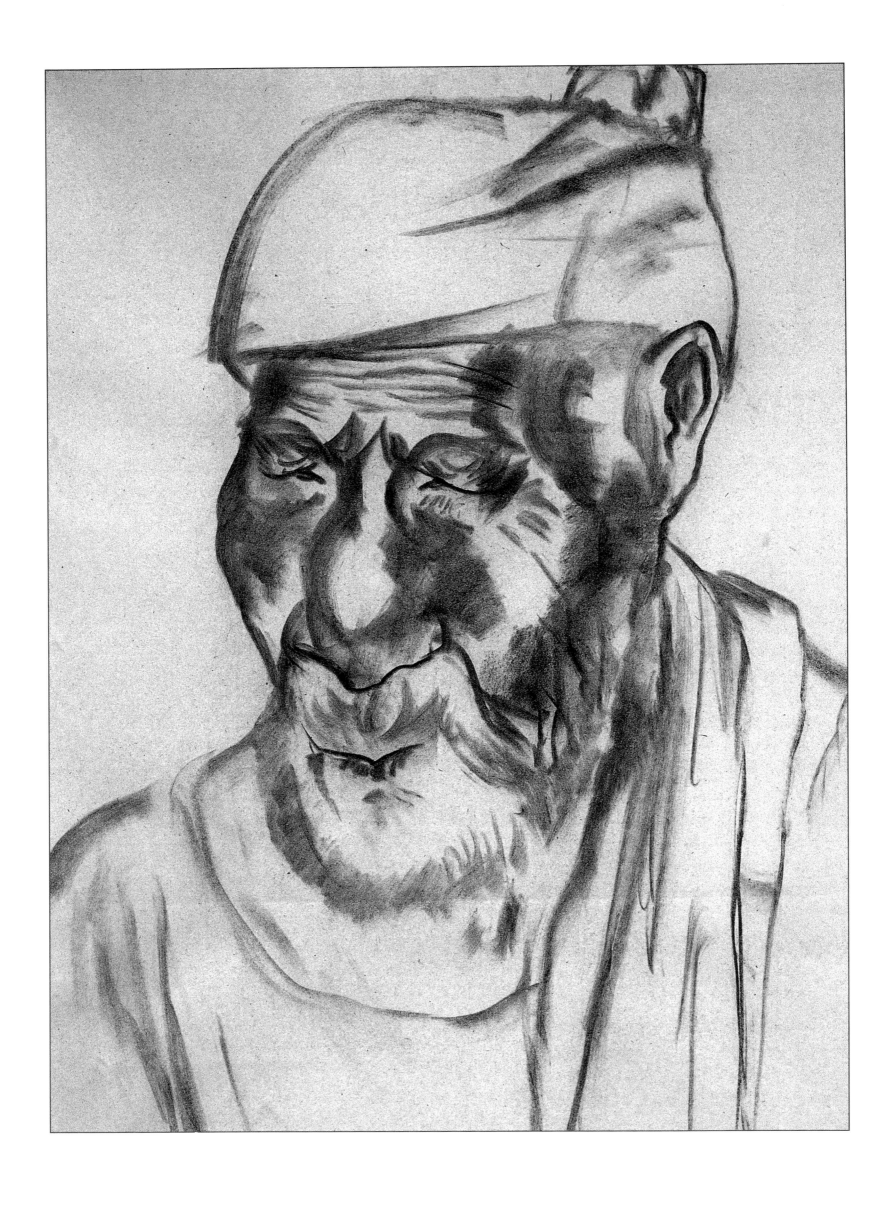

50、老漢

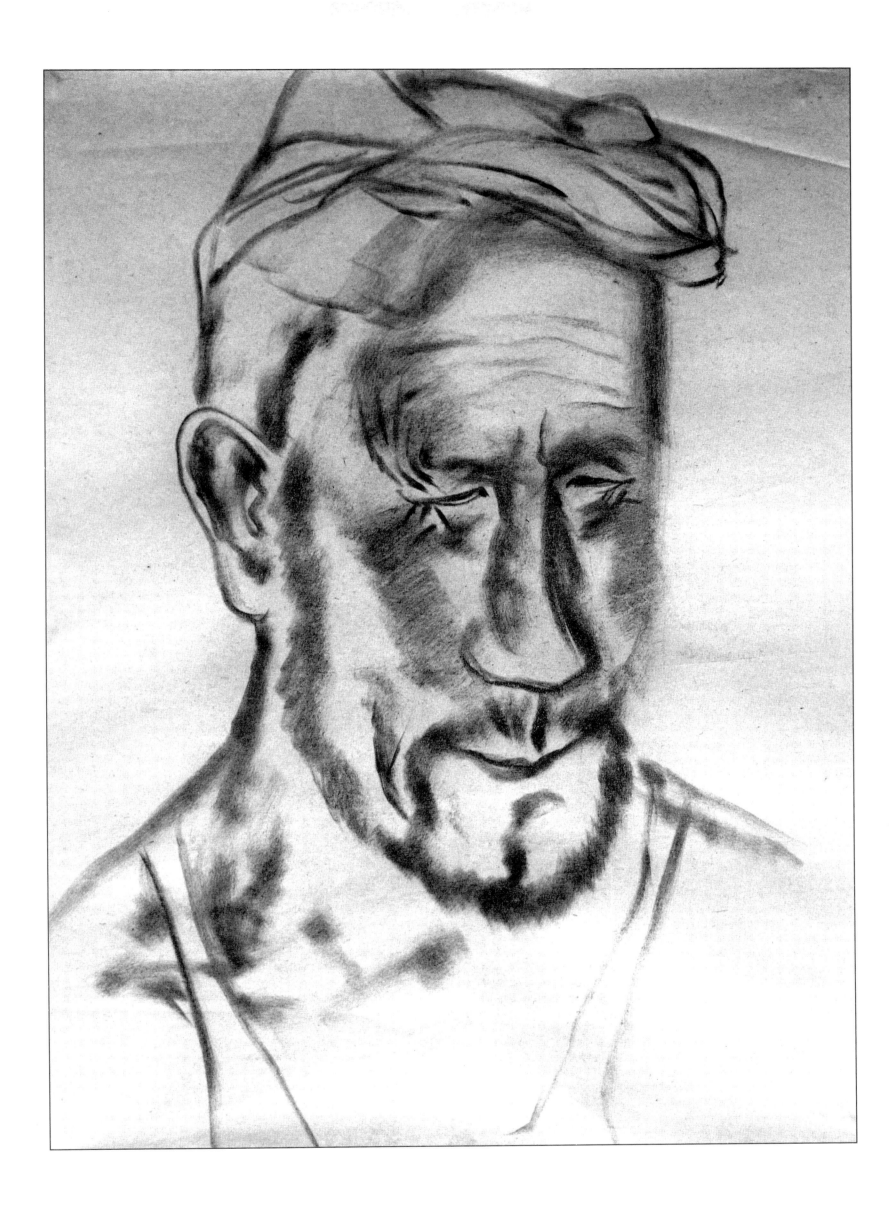

51、陕北人

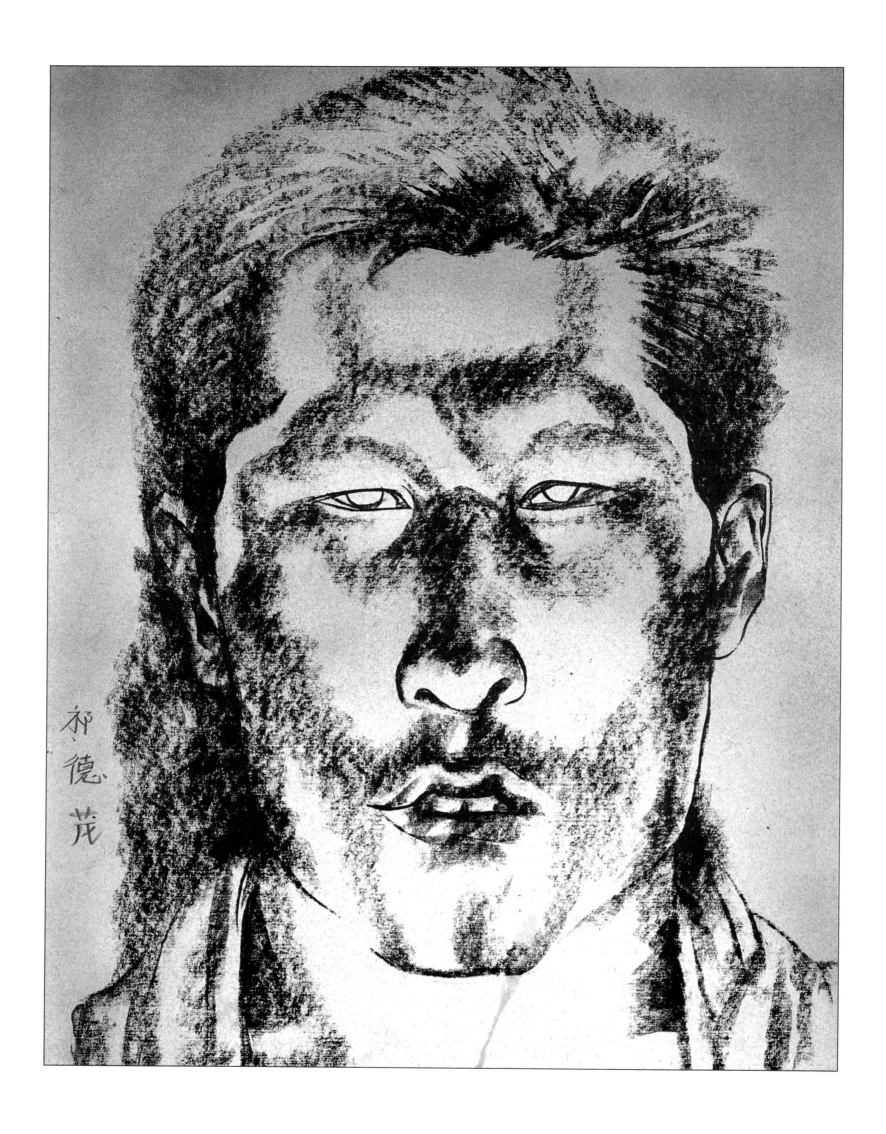

祁德茂

52、塞外漢

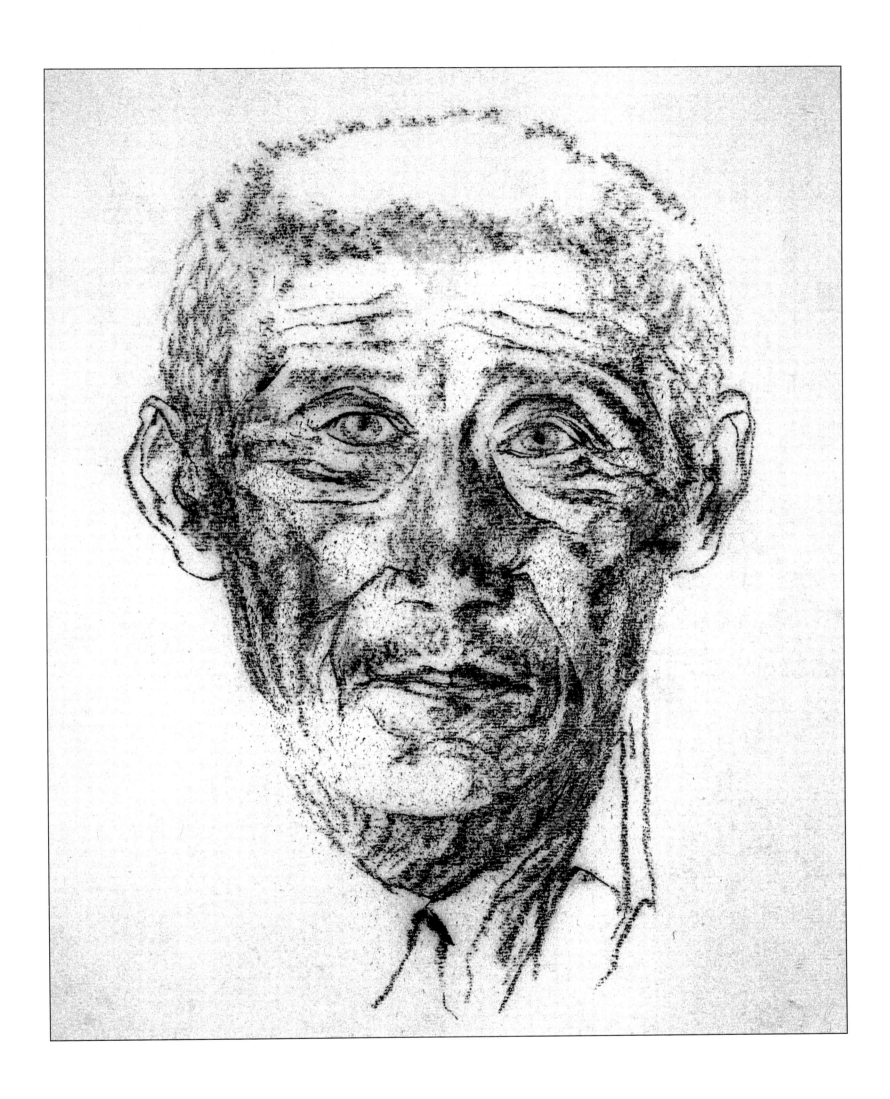

53、老農

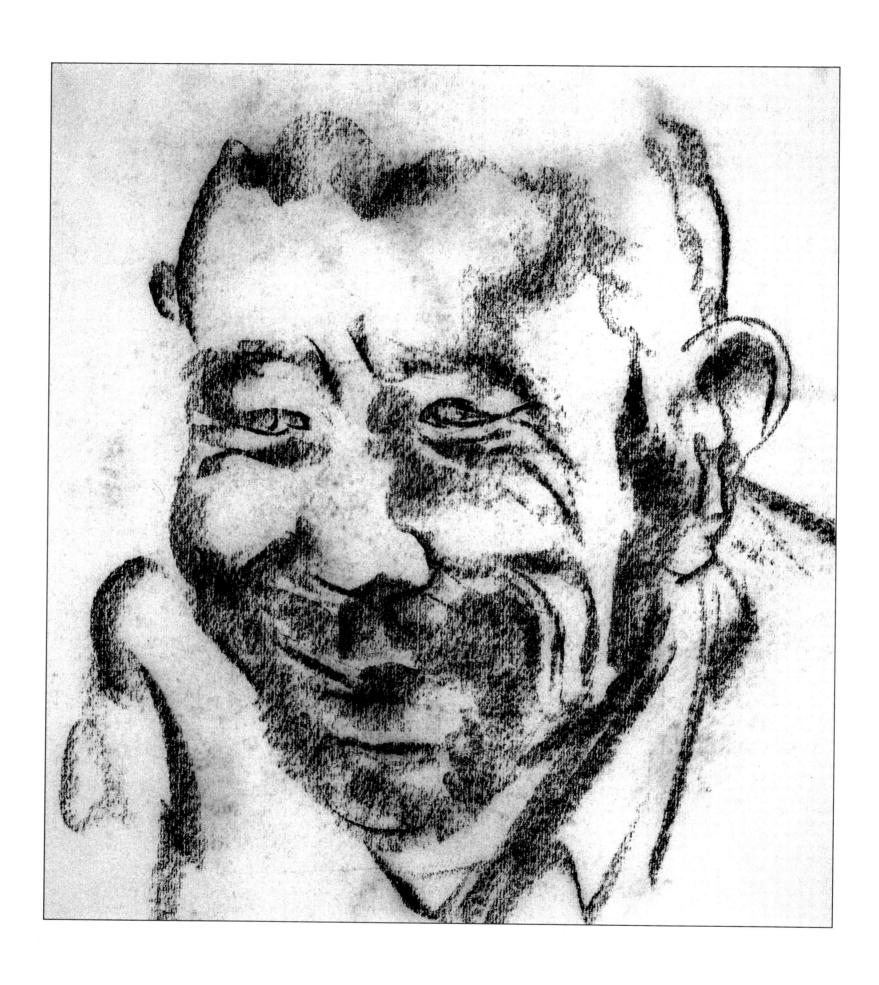

54、牧馬人

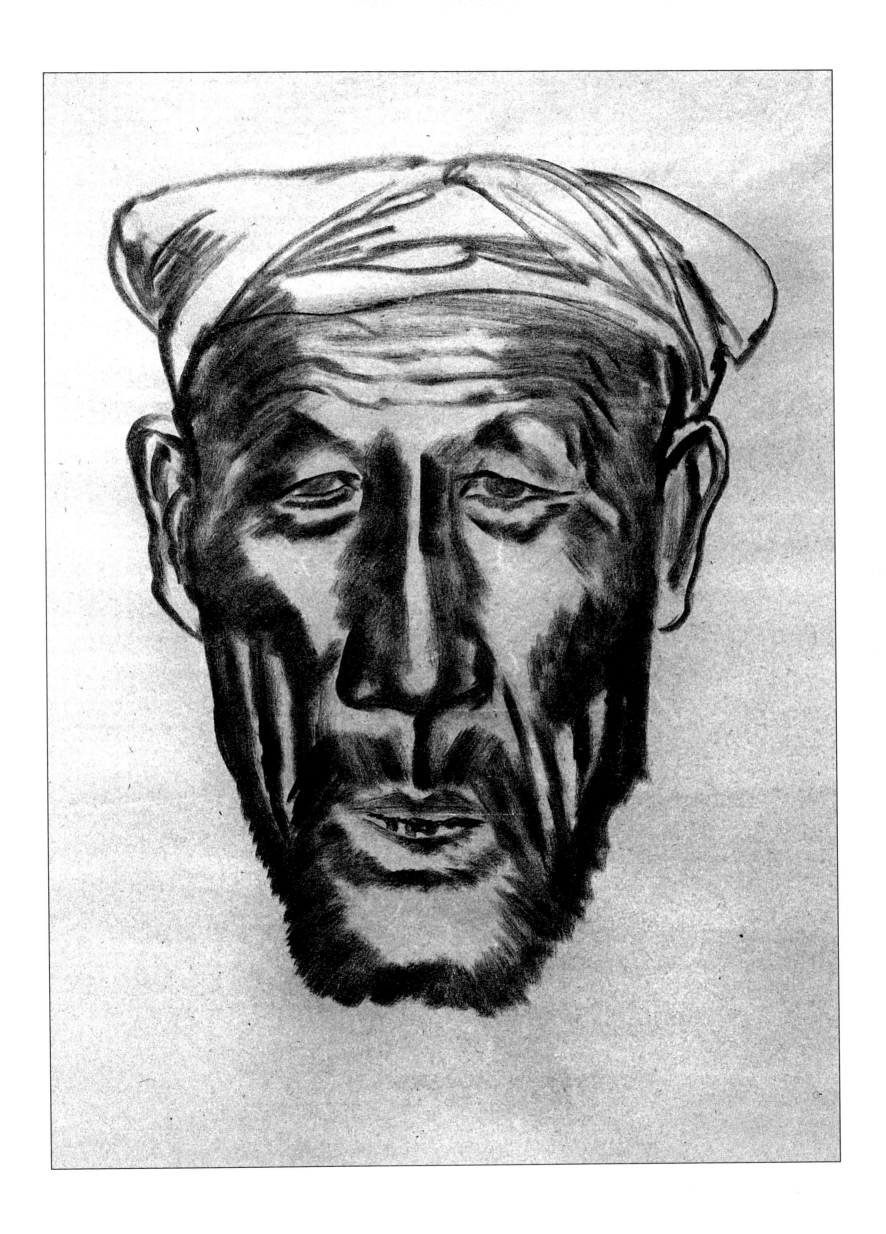

55、陝北老農

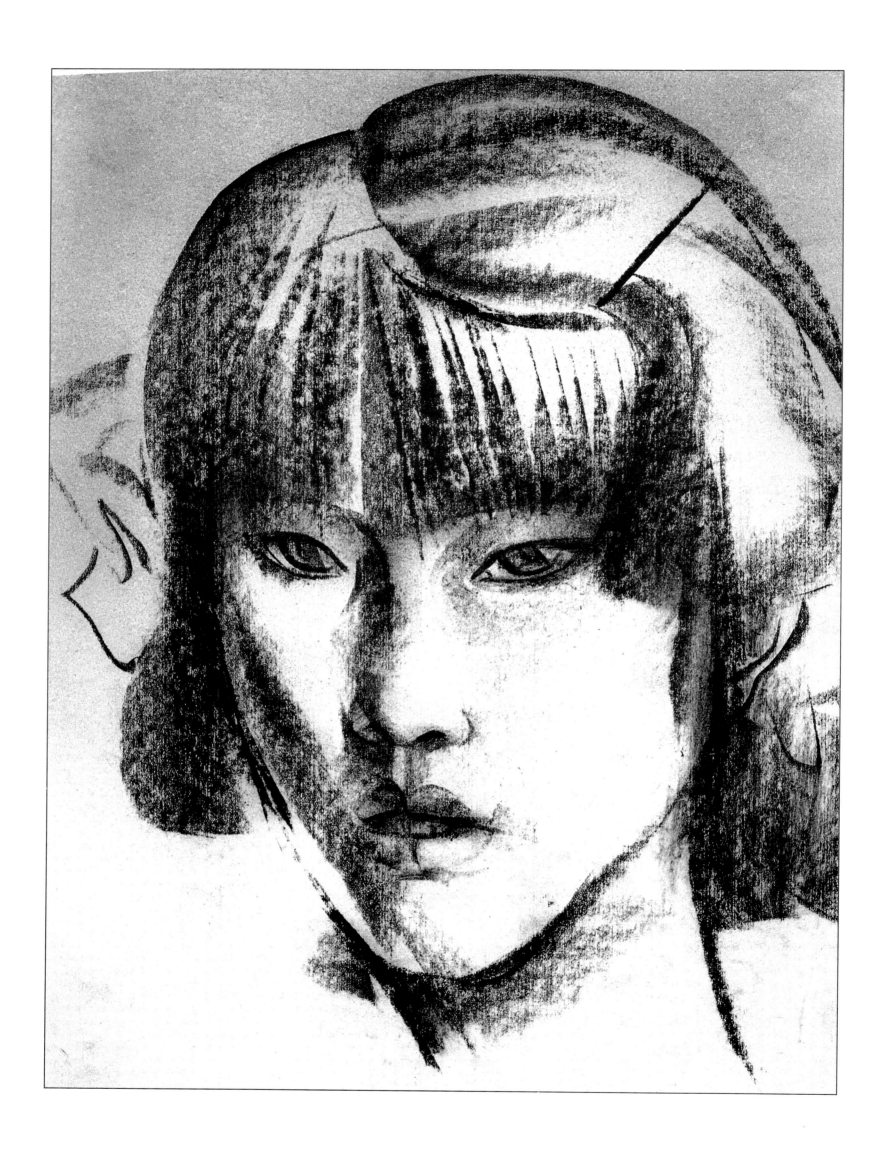

56、少女

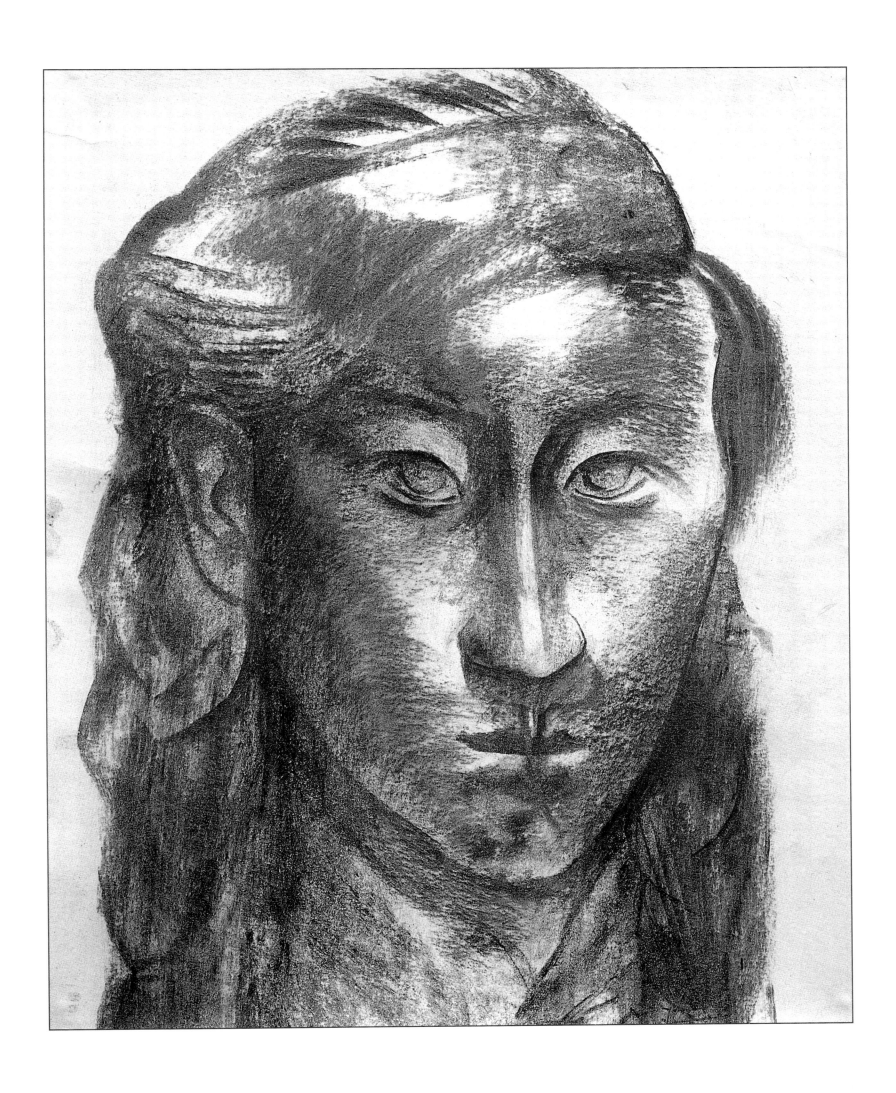

57、塞外的姑娘

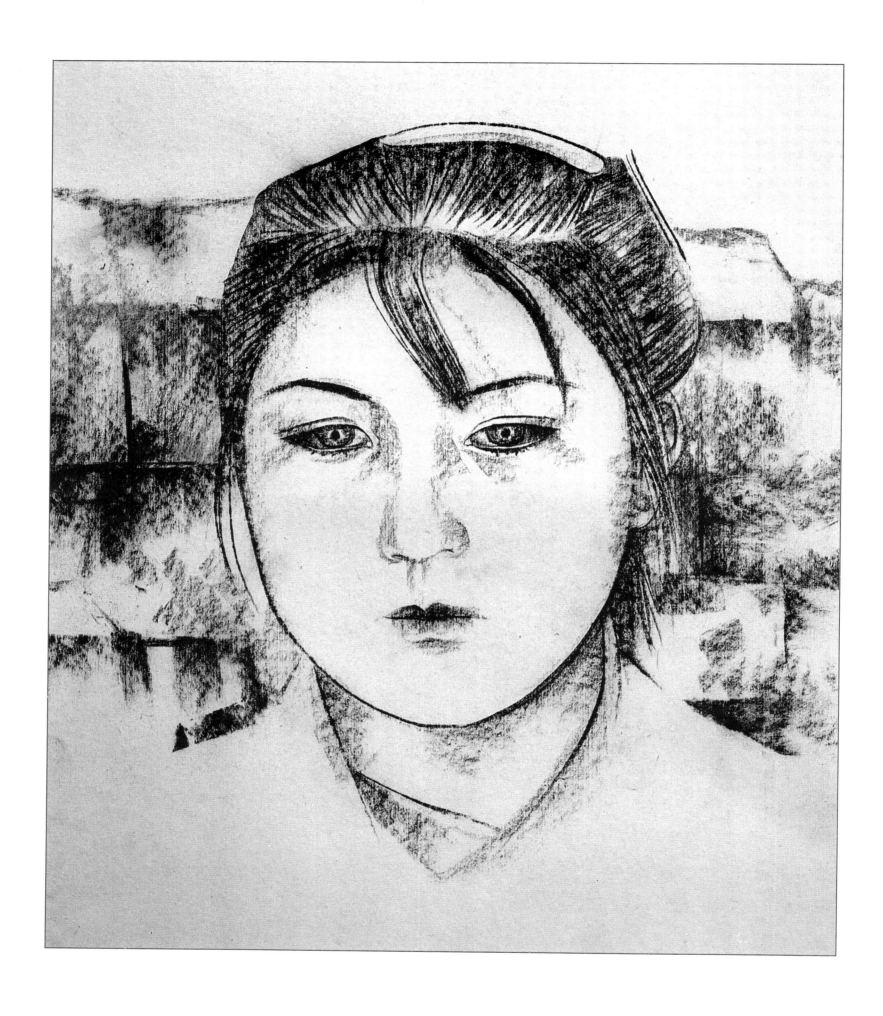

58、喜蓮

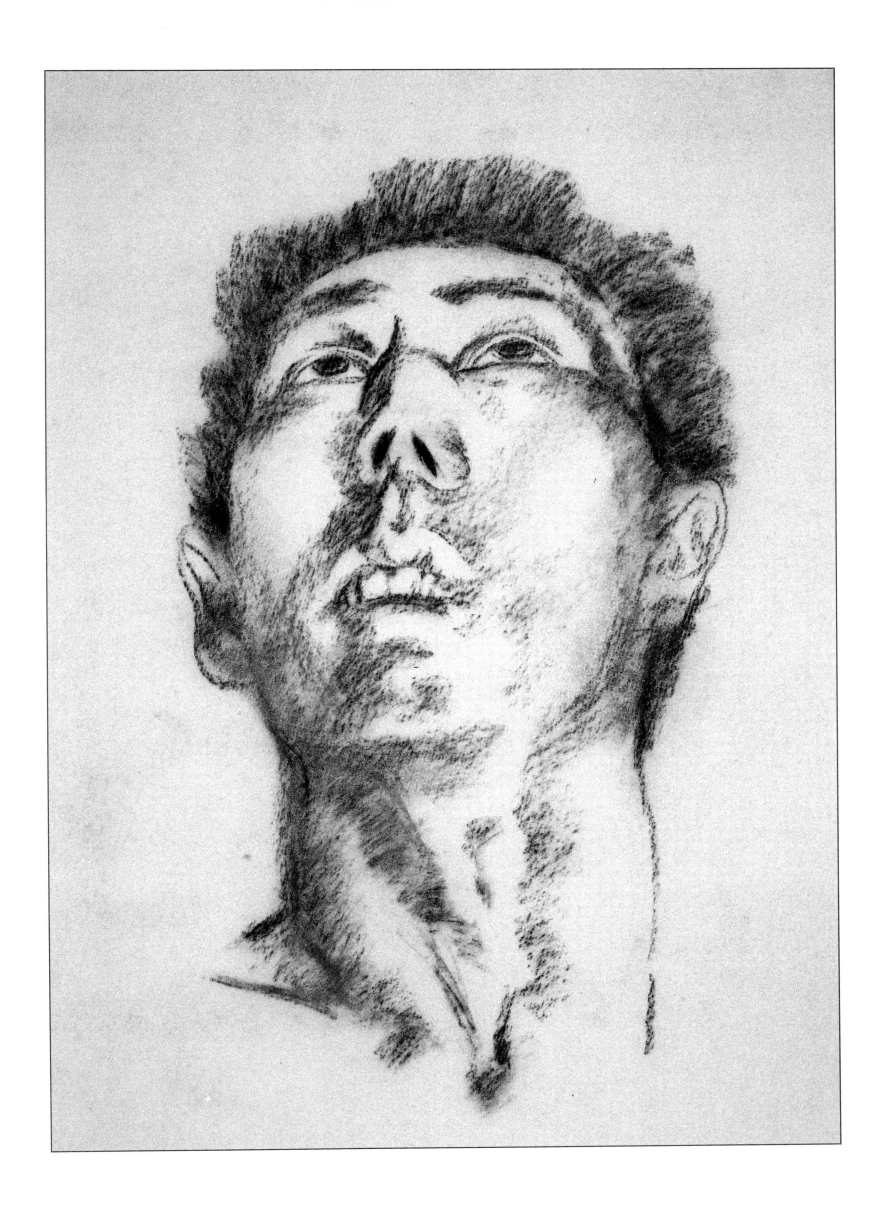

59、男人像

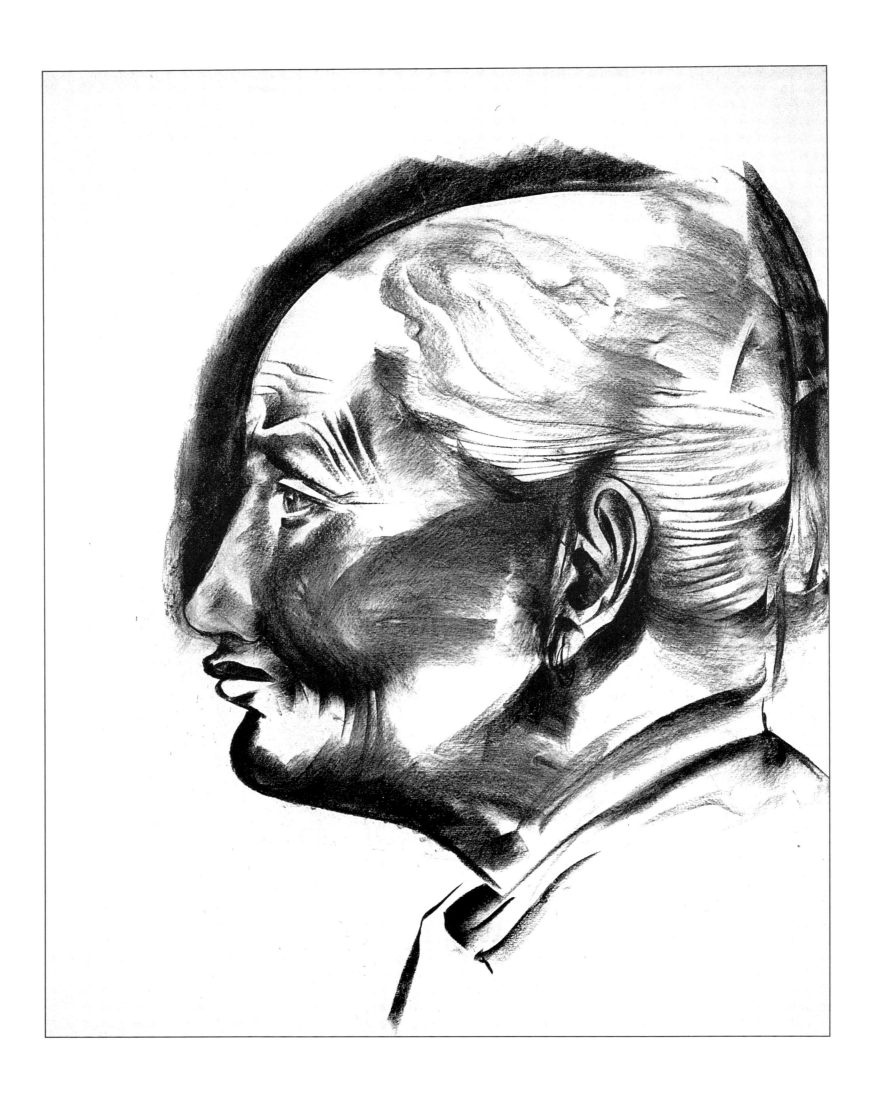

60、老妇

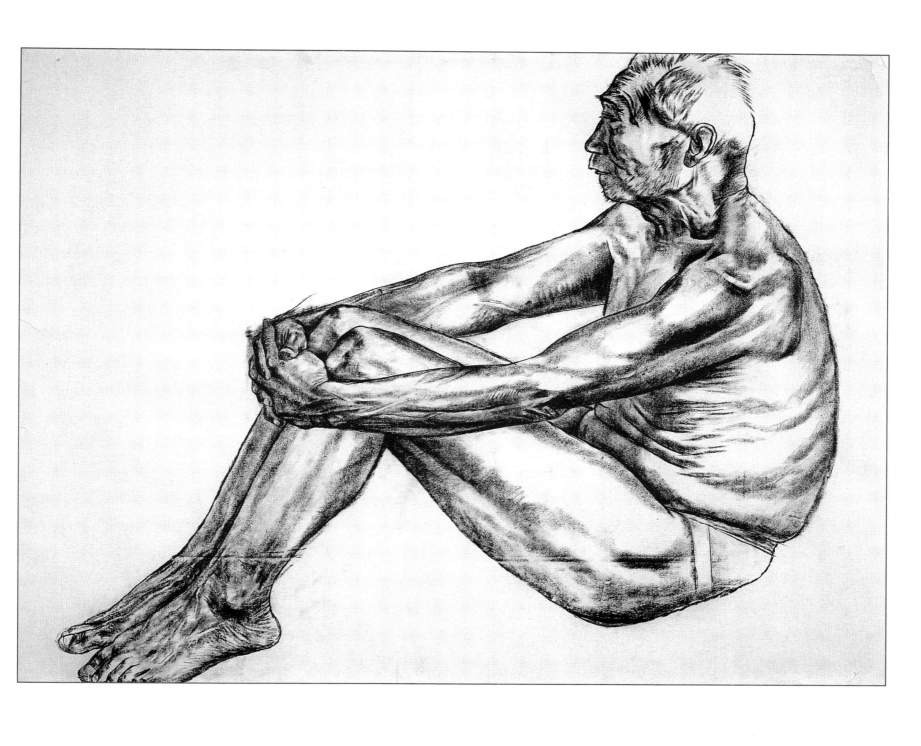

61、坐着的老人體

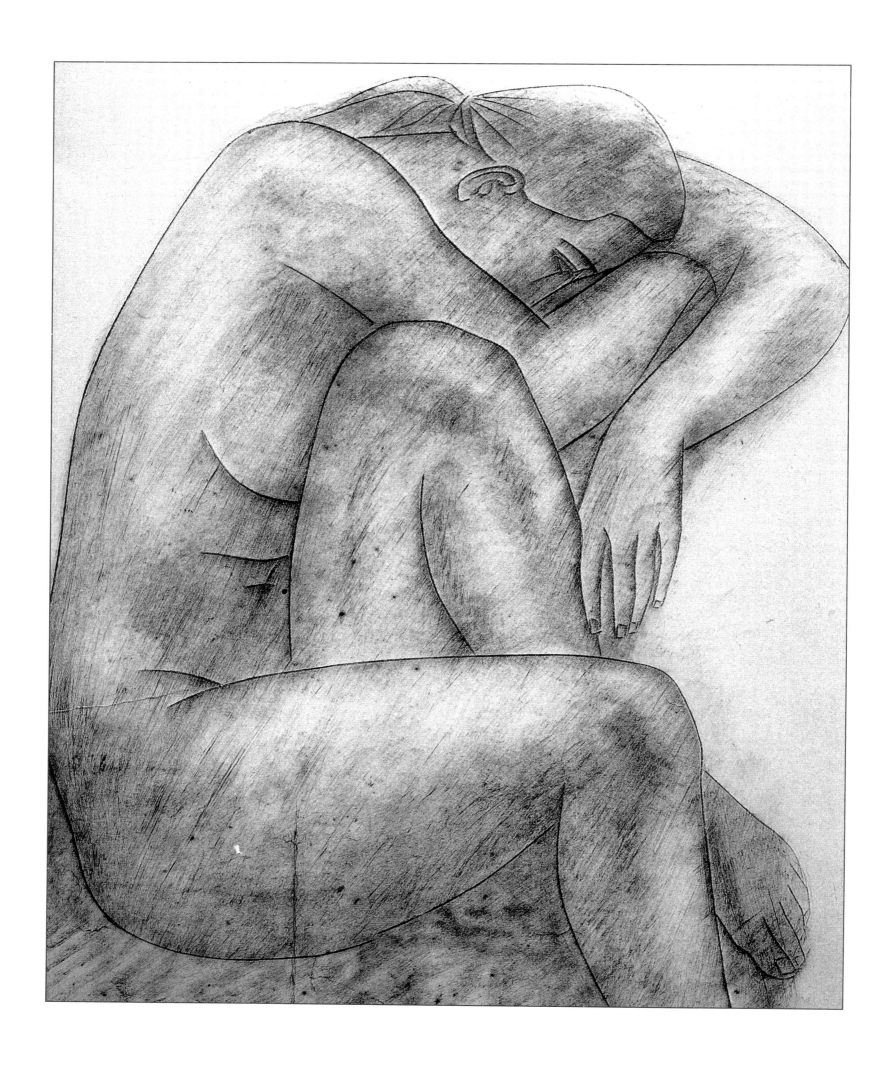

62、女人體

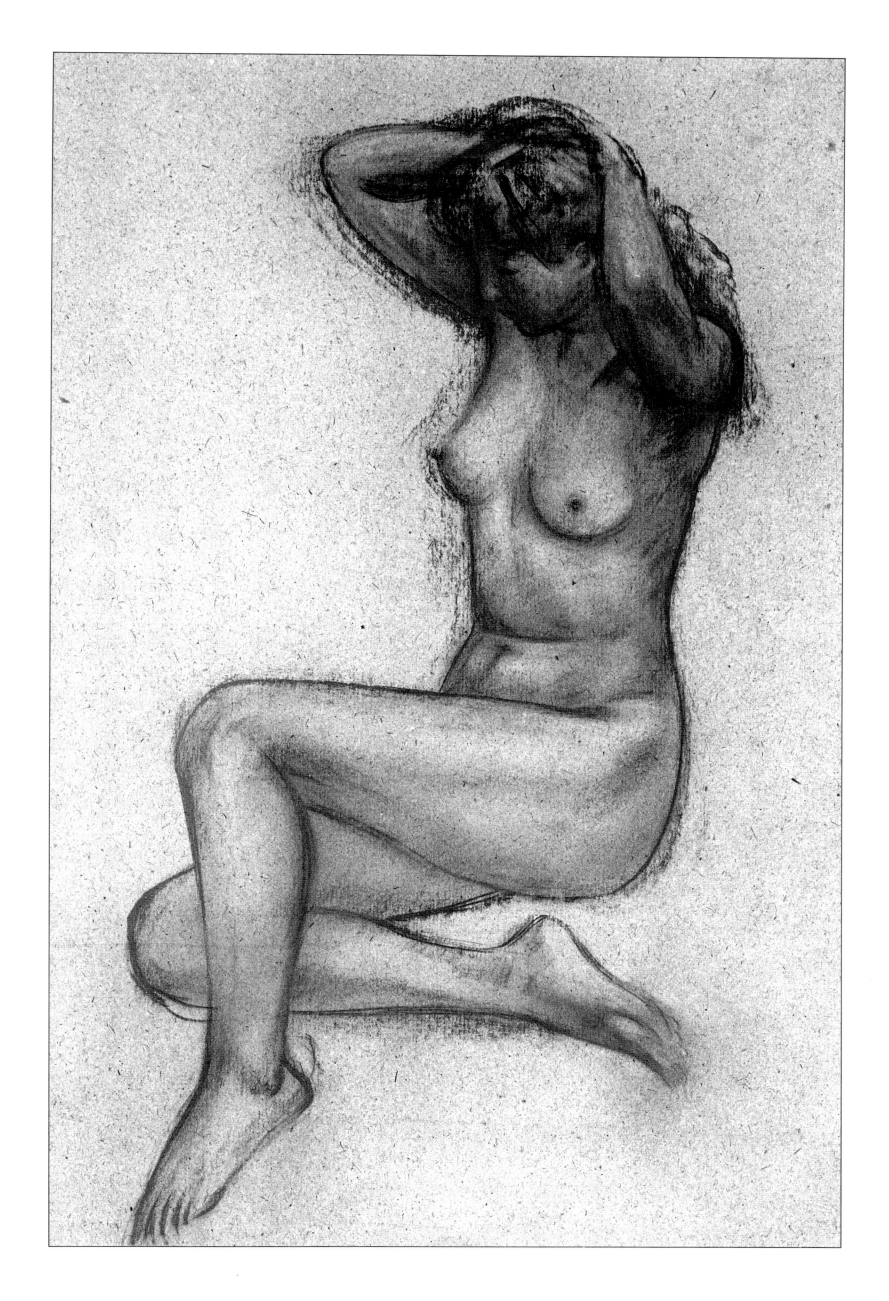

63、女人體

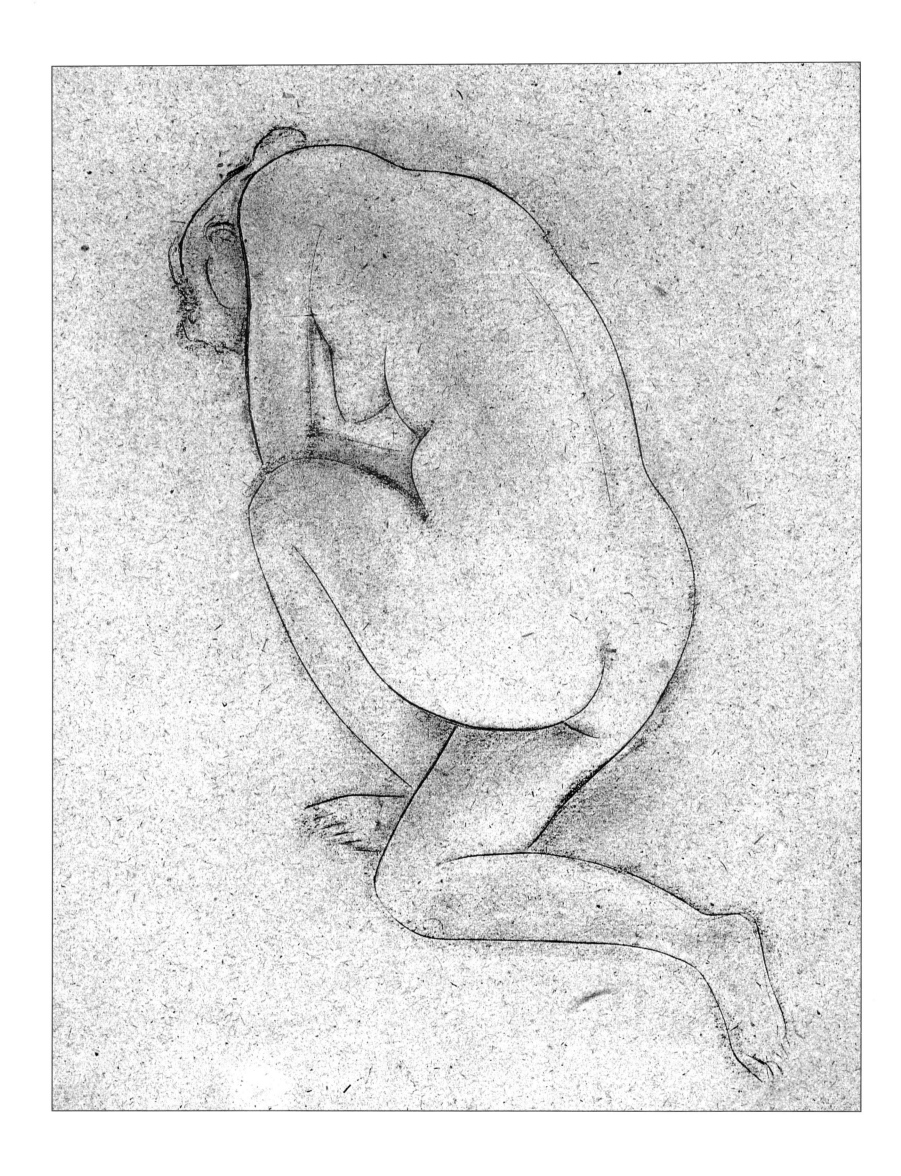

64、女人體

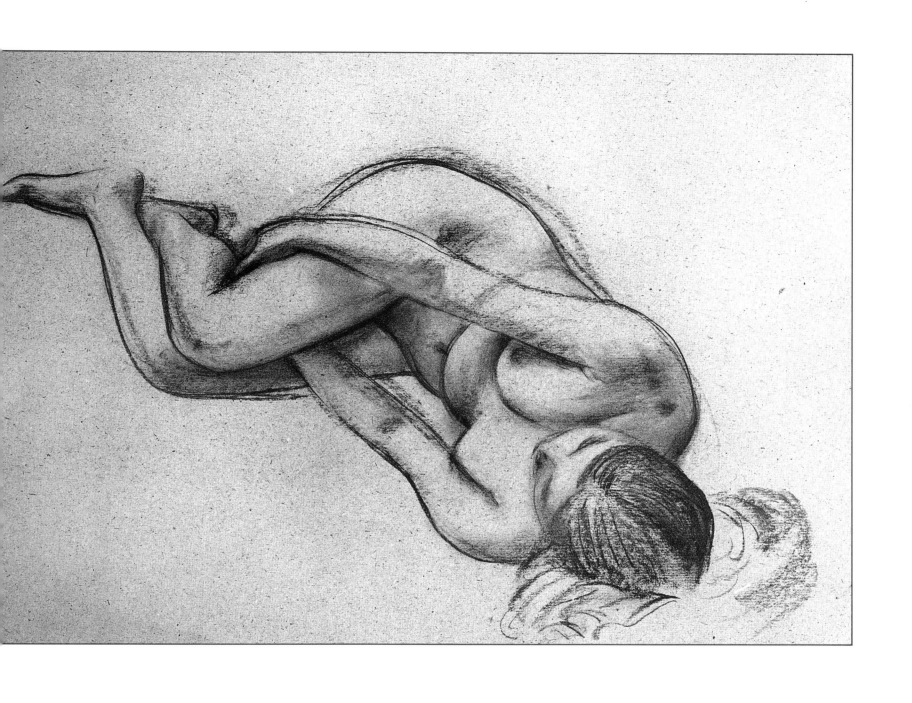

65、女人體

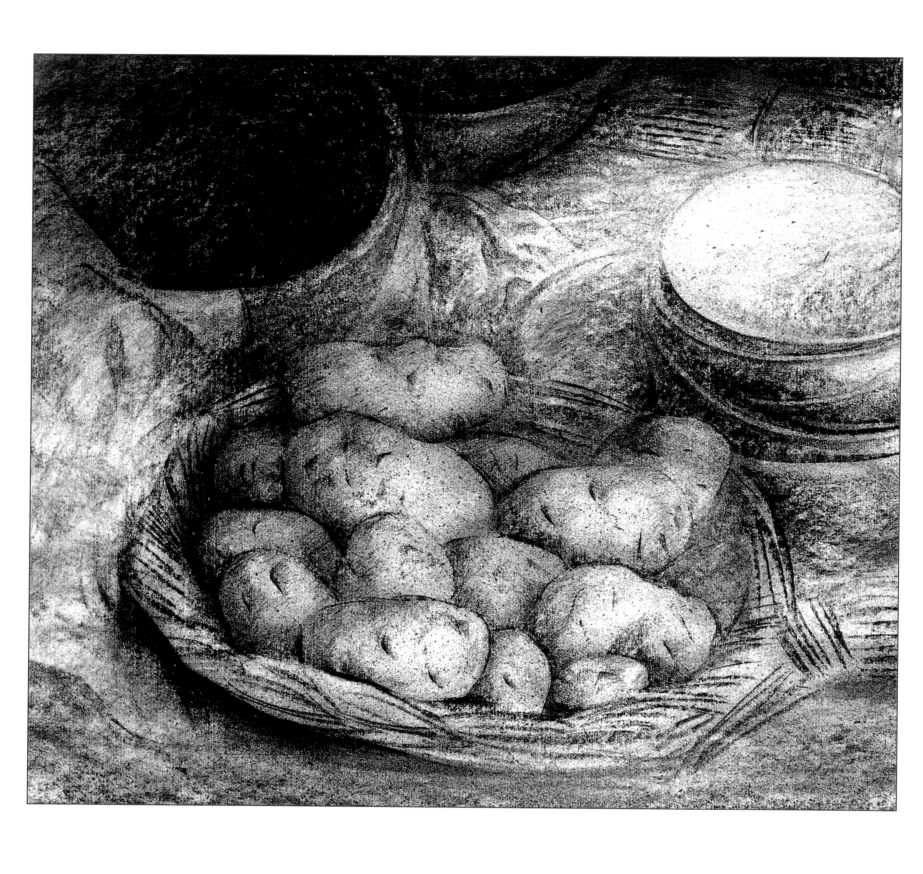

66、静物

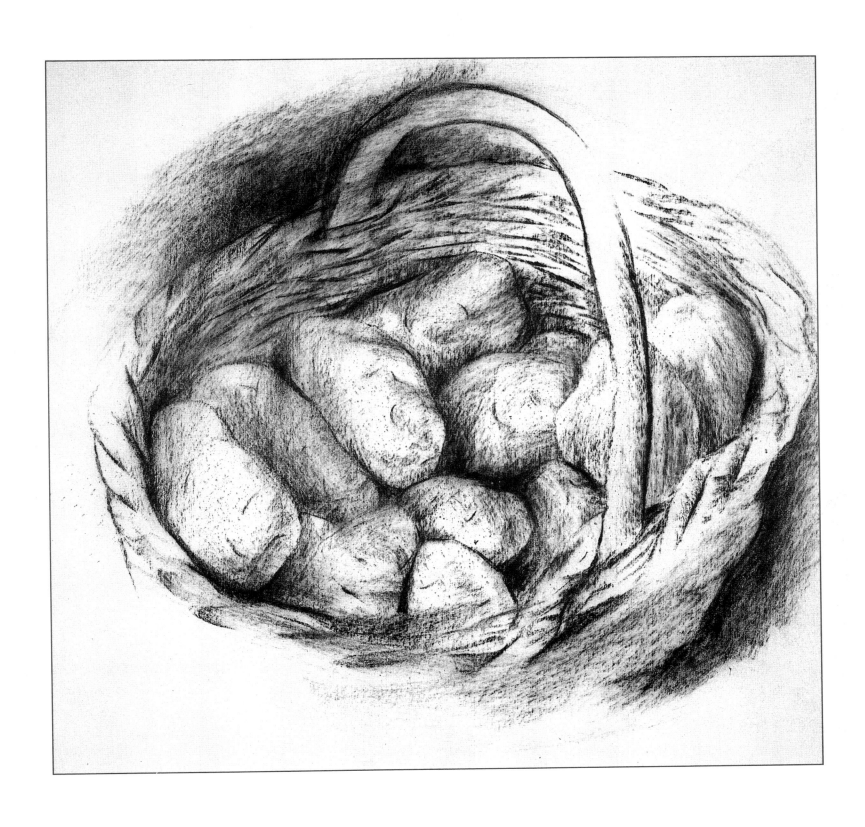

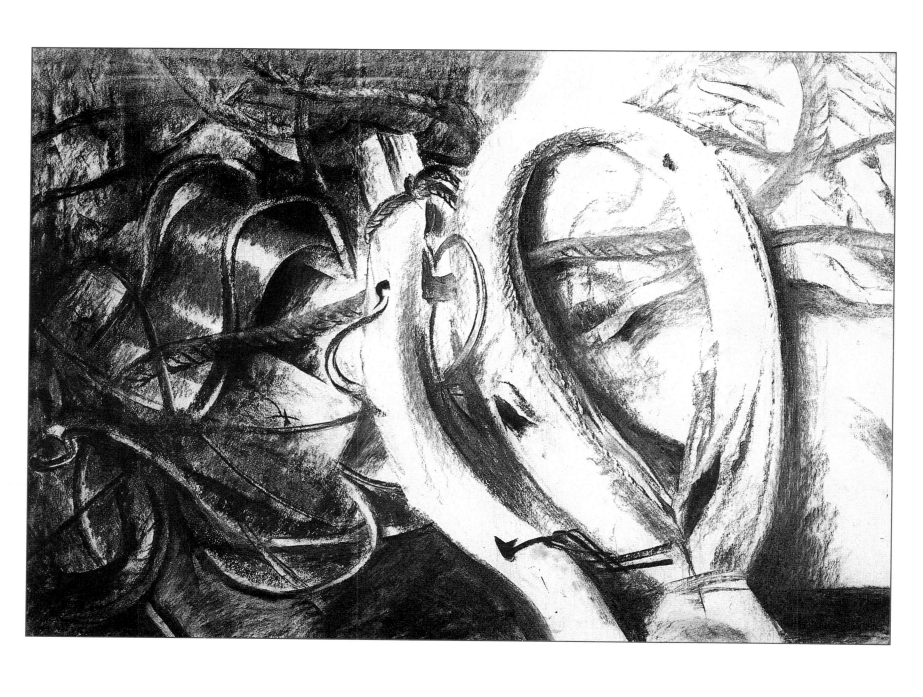

68、套繩

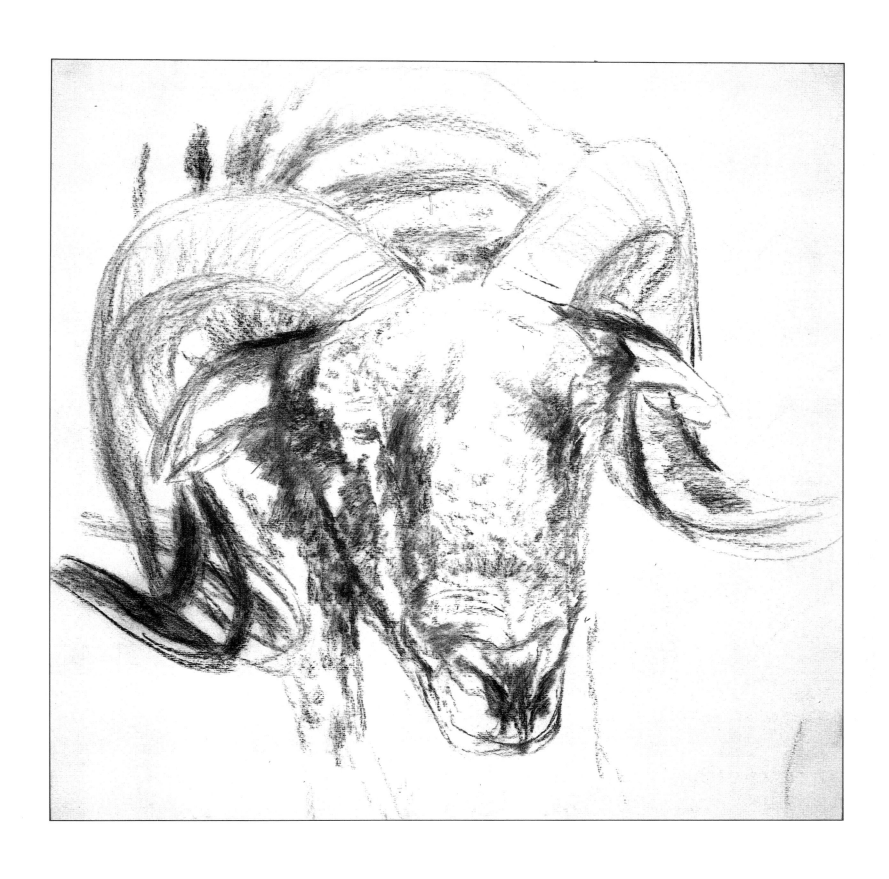

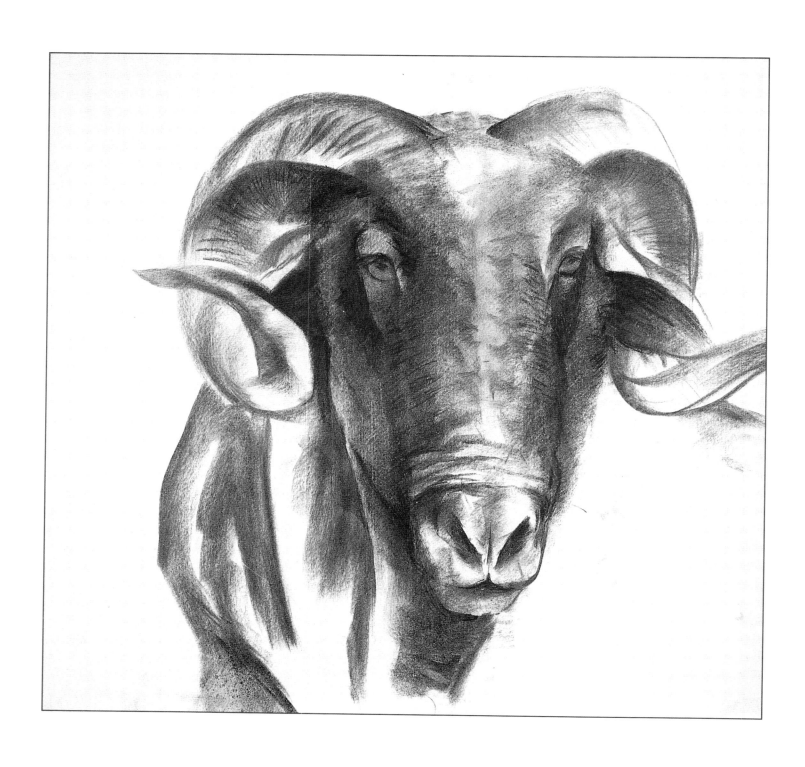

70、公羊

目錄

當代中國畫家　劉巨德素描集

作　　者／劉巨德

出　版　者／吉林美術出版社

地址／中國長春市斯大林大街副136號

一九九四年九月第一版第一次印刷

發　行　者／新華書店天津發行所

制版印刷／深圳現代彩印有限公司

封面設計／李公一

版式設計／王興吉

責任編輯／王興吉

統一書號／ISBN7—5386—0395—6 J·205 定價／36元